U0014995

中國名畫家全集

陳之佛

編 著・陳傳席　顧平

藝術家出版社

前 言

　　畫者，本於天地之靈氣，結於人心之妙想。畫家立於天地之間，萬象在旁，神思融趣，忽然劃然，振筆直遂，以追其所見所聞所感；絕叫一聲，縱橫萬狀，以成精品。吾國繪畫淵源有自，自晉顧愷之，千數百年來，流派林立，代不乏賢；洎乎南北，哲匠間出，風格迥異，自成風範；浩浩長江，巍巍崑崙，不足以道其高遠。後人欲知其詳窺其妙，亦難矣。

　　予生不能為畫，而縱觀古今名家之作，與其一時不得不然之變，始知法後能知無法。前輩有言，此道中盡可寄興，其然歟？展讀歷代名蹟，更覺其法如鏡花水月，宛然有之，不可把捉；而其無法，如長天清水，茫宕無際。

　　此一全集系列裏集古今，選歷代名家之尤者，道其生平事蹟、畫論理念、技法特色、前傳後承，使覽者窺一斑而見全豹，知一畫師而曉一代之畫，讀數十名畫家之集，而知吾國數千年繪畫文明之概況。

　　蓋因年代久遠，戰亂頻仍，名畫流失損壞者不可勝記。因有名家而畫不存者，有畫雖存而寥寥幾稀者，有畫家雖名，而其生平行藏不見於記載者，是故圖文存世不多，介紹不可周全，乃使數人一集，聊勝於無也。

　　昔歐陽詢編《藝文類聚》有云：「欲使家富隋珠，人懷錦玉，以為前輩綴集，各抒其意。」此集之意也。

<div align="right">王亞民</div>

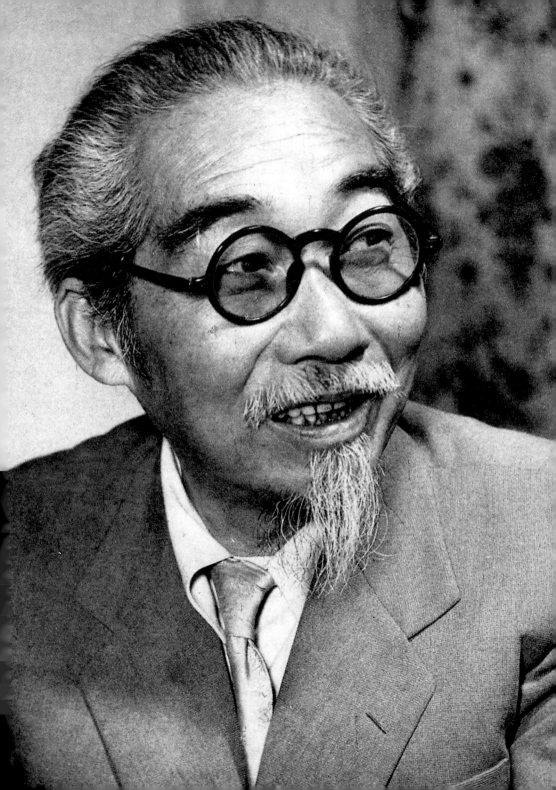

目 錄

一　生平傳略

在現代美術史上，陳之佛是位十分特殊的人物。作爲一名美術家兼教育家，陳之佛存在的意義至少體現在三個領域。首先，他開啓了中國工筆花鳥畫現代生機，破醒了迷亂的花鳥畫壇；其次，在中國工藝美術界，陳之佛具有著現代工藝圖案的宗師地位與作用，影響了一個時代；第三，是他在美術教育領域有著卓越貢獻，陳之佛不僅創立了中國第一個圖案講習所——「尙美圖案館」，培養了大批工藝美術人才，而且他長期任教於高校，可謂桃李滿天下，其學生中傑出者比比皆是。

陳之佛

坎坷求學路

陳之佛出生於一八九六年九月，是年爲清光緒二十二年。[1]光緒二十一年，康有爲「公車上書」圖謀變法，清廷上

註1.陳之佛的生平史料，參看李有光、陳修範《陳之佛研究》，江蘇美術出版社，1990年版。凡文中未注明之史實均出於此。

下一片混亂，隨後是「戊戌變法」及其失敗，政局極爲不寧。這一形勢所造成的影響並未波及陳之佛的家鄉——浙江省餘姚縣，朝廷雖爲多事之秋，但這偏僻的小縣依然平靜如水。

陳之佛出生地爲滸山鎮。據餘姚縣誌記載，「滸山鎮」在清代稱「滸山市」，[1] 位於杭州灣南岸，隸屬餘姚縣，後劃歸慈溪縣，並成了縣城所在地。這座瀕臨大海的小鎮爲典型的江南水鄉，水網密布，船隻爲其惟一交通工具。這種不太便利的交通也影響了小鎮經濟的發展，不過這裡卻有著極美的自然風光，山清水秀滋潤著純樸的小鎮人。陳之佛一家在鎮東門外曉紀里有著一座大宅院，因祖上多爲讀書人，所以在當地也算是個頗有影響與地位的大戶人家。

陳之佛原名爲陳紹本，屬「紹」字輩，入學後取學名陳之偉，陳之佛爲其後來自取名，號雪翁。陳之佛父親名陳也樵，字世英，早年讀書後棄文從商，既經營藥品又做染織，在當地頗有些名氣，名牌有「振華大藥房」和「英店王」等。陳之佛的母親翁氏也爲大戶閨秀，有著較好的傳統教養，賢惠善良。翁氏爲陳家養有十六個子女，雖頗多困難與不幸但仍存活十人。陳之佛排行第七，男孩中爲老三。

陳也樵雖爲經商之人，但畢竟爲讀書出身，加上祖上也有較好的傳統，所以陳之佛父母時刻不忘對自己的孩子們進行正規的傳統教育，並也期望他們能通過苦學，科舉取仕而光宗耀祖。在晚清，這也是多數讀書人家的心願。

陳之佛六歲時，便奉命入二伯父家學館蒙讀，開始了正規的私塾教育。二伯父是個秀才，晚清秀才出路只有二條：一是「遊幕」，即在衙門裡當「師爺」；一是「坐館」，也

註1.《餘姚誌》，清光緒二十五年刊本，卷一「疆域」。

就是做私塾先生。二伯父走的是後一條路，即在自家開館授學。陳之佛性格內向不善言說但極其聰慧善良，因此也偏得二伯父寵愛。也許是父親顧慮這種寵愛不利於陳之佛發展，或是出於方便之故，在二伯父那裡上學時間不長，陳之佛就被轉入鄰村私塾和兩個哥哥一起讀書。

清朝末年，由於政治上和軍事上屢遭失敗，刺激了一些愛國知識份子，他們維新思想活躍，要求變法圖強。表現在教育上便是廢八股，興學堂。光緒三十二年（1906年），清廷發布上諭：「從丙午科（1906年）起歲科考試、鄉試、會試一律停止。」[1]各州縣遂紛紛設立學堂。這種體現民族資產階級進取要求的措施，雖然受到守舊派的阻撓，遇到不少困難，但對於封建專制主義的教育制度仍然是一次重大的衝擊，促進了教育體制的根本轉變。

滸山鎮一九〇四年創辦了新式學校——三山蒙學堂以取代私塾教育。陳之佛父母均為思想比較開通之人，雖然許多家長仍在張惶猶豫，陳之佛卻已進入學堂讀書。新式學堂，因比較注重兒童心理特點，教育方法相對合乎科學，孩子們也因此恢復了天真活潑的本性，尤其是開設的科學知識和體操之類的新課，激活了學生的熱情。陳之佛的性格慢慢開朗起來，成績總在全班的前三名，嘉獎不斷，這一時期的教育對陳之佛一生影響特別大。

據陳之佛的後人記載，當時學堂有位馬先生，名子畦，思想極其激進，而且學識也十分淵博，深受學生愛戴。馬師也對學生很關愛，陳之佛因其優異的成績和出色的品行更得馬先生器重。馬先生總是給學生講些他自己廣博的見聞和新鮮事物，並讓學生經常讀些新書。陳之佛和

註1.朱有瓛主編《中國近代學制史料》第二輯上冊，華東師範大學出版社，1989年4月版。

同學們視野爲之大開，受益匪淺。惜馬師與徐錫麟、陳伯平等革命志士，在刺殺安徽巡撫恩銘時，不幸被捕而遇難。陳之佛終身感激馬子畦先生對他的啓蒙教育，直到晚年，他還時常對子女們講述和馬先生在一起的事。馬師的不幸給年幼的陳之佛打擊極大，悲痛之餘陳之佛愈加發奮學習以作爲對先師的緬懷，自此陳之佛成績更加突出，當時在滸山鎮傳爲佳話。

一九〇八年，即光緒三十四年，陳之佛十二歲，這一年秋天他以最優異的成績考入縣立高小。該學校位於離家四十里外的餘姚縣城，這便意味著陳之佛必須第一次出遠門求學。陳之佛雖然性格溫弱但卻有著較強的獨立處事能力。在這裡他不僅學習認眞刻苦，而且獲得了人生第一次重要機遇，即結識同學胡長庚，與胡長庚的交往爲陳之佛以後走上美術道路發揮了關鍵性作用。胡長庚與陳之佛同在這裡讀書，長庚爲高年級。因當時高等小學開始設立圖畫課，[1]胡長庚酷愛鉛筆畫，他出衆的表現也影響了陳之佛，從此陳之佛也迷上了繪畫。在縣立高小，陳之佛在胡長庚幫助和輔導下連續畫了一年多鉛筆畫，造型能力明顯提高，學習繪畫的興趣也越來越濃，這對他以後道路的選擇產生了最直接的影響。

辛亥革命前夕，新思想廣爲傳播，封建禮教受到極大衝擊，「剪辮子」即是當時最爲敏感的一種反封建行爲。陳之佛所在的縣立高小也掀起了剪辮子熱潮。父母知道這一事後十分驚恐，畢竟他們都是受封建禮教教育成長起來的一代人，這種剪掉老祖宗留下來的辮子的行爲絕對是大逆不道的。因此，陳之佛不僅沒有剪掉辮子，還被迫離開了

註1.舒新城編《近代中國教育史料》，中華書局1928年版，第二冊，38～42頁。

縣立高小，奉父母之命停學返鄉，這意味著陳之佛必須離開受之影響而熱迷繪畫的好友胡長庚。這次離別竟成了永訣，實屬陳之佛一生最大憾事。

這時，慈溪縣有一位華僑巨商吳錦堂先生，因熱心教育，投資創辦了一所學校，名為「錦堂學校」。學校性質為職業學校，主要是農職，設有中等農科、蠶桑科。因為投資較大，學校設備既先進又齊全，可稱浙東第一名校。一九一〇年，失學在家的陳之佛徵得父母同意後報考了該校，因其突出的成績，不僅被優先錄取而且直接插入預科二年級。陳之佛並沒有因此而自滿，反而更加勤奮學習，第一學期末成績名列第一，受到學校嘉獎。

正當陳之佛再次獲得新的發展的時候，不巧突然患病，連續發燒十分嚴重，眼看再過一個學期就可以直升本科學習，陳之佛非常無奈地被迫休學回家治病。病雖然慢慢地痊癒了，但因學校不久改為普通中學，陳之佛只好再次輟學在家。無聊之餘他只得又去四叔祖的家館伴小叔、小姑們一起讀書。由於學館先生舊學底子深厚，陳之佛在這裡受到了較好的古文和詩詞教育。這為他後來在傳統花鳥畫中捕捉靈感與精神奠定了築基。

一九一二年，經過辛亥革命的洗禮，新思想的影響範圍不斷擴大，普通鄉村也在傳播著新的訊息。這時，具有新思想、新觀念的家庭，都紛紛將自己的孩子送入新式學校接受教育。陳之佛又一次獲得了新生，在父親的摯友黃越川先生的幫助下，他考入浙江工業學校，就讀於機織專業。

據中華職業教育社一九一七年十月號《教育與職業》①

註1.轉引自朱有瓛主編《中國近代學制史料》第三輯，下冊，華東師範大學出版社，1989年4月版，406～407頁。亦見《浙江教育官報》第47期，文牘一，299～300頁。

雜誌記載，浙江工業學校為公立性質，校址系就杭州報國寺故址之銅元局改建。校長為許炳堃先生，字麟甲，別號潛夫，浙江德清人。此人極有遠謀且做事果斷，早年留學日本，見多識廣。在許校長的領導下，學校因此發展迅速，各專業一併建有實習工廠，讓學生在實踐中更好地掌握知識。該校教師隊伍也是人才濟濟，既有國內專家，又有日本教員。在注重理論與實踐結合的教學形式下，畢業的學生素質較好，適應能力很強，供不應求，當時江浙一帶工廠大多與之聯繫。在某種程度上，該校對當時社會工業的發展具有較大的促進作用。

學校管理嚴謹有序，教風學風端正，學生因此學業也十分繁重。陳之佛所學機織科設有數學、物理、化學、外國語、應用力學、繪畫法、紡績法等二十種科目[1]，三年內需全部修完實屬不易，但學生都能勤勉用功而完成學業，陳之佛更是格外突出。當時學校製訂了獎勵制度：學生凡每學期學課與操行成績均為甲等者，次學年學膳費全免；得一甲一乙者免學費；享受免費生的均稱為「特待生」。陳之佛升入本科第一學期即得一甲一乙，第二學期起，直至畢業均得二甲，一直享受「特待生」待遇。也正因為如此，陳之佛才得以順利地在工校讀到畢業，因為當時他的家中早已入不敷出，根本無法再資助其上學。

一九一六年夏，陳之佛完成了工校的學習，以優異的成績畢業並留校任教，先後擔任過學徒班、預科班和本科班的教學工作，教授過機織法、意匠、圖案和圖畫等課程，同時還兼任校工廠管理員。

與陳之佛同時執教的有位日本籍專家名管正雄，此人

擅長圖案與意匠且又懂照像術和風景、人物像製織技術，陳之佛深受其影響，這可能也與他早年熱迷繪畫有關，由此便逐步使自己的特長與興趣再次向美術靠攏。一九一七年，也就是陳之佛在工校任教的第二個年頭。在管正雄的指導下，陳之佛編寫出一冊圖案講義，以備教學之用，雖然在很大程度上有著管正雄的幫助並顯得十分不成熟，但它畢竟是由中國人系統編寫的第一本圖案講義，這說明圖案教學開始在中國土壤上科學化起來。這一講義後來被石印成教材在教學中不斷使用。

當時機織業迅速發展起來，社會對圖案需求更加迫切，數量也越來越多，而中國向來沒有此類人才，只有工校培養的少數人可應付一些簡單的需求，當時工廠所需要的大量圖案和意匠圖，均以高價從日本人手中購得，為此日本商人從中獲得暴利。這事深深地刺激著年輕的陳之佛，他一心想去日本專門學習圖案工藝，以求發展中國的此項事業。這一想法很快得到許炳堃校長的支持。為此陳之佛的命運與前途再獲新的轉機。

赴日尋真知

辛亥革命前後，許多仁人志士紛紛踏上異國他鄉，尋求救國救民之真知。清政府的長期閉國保守，使得中國政治、經濟、文化遠遠落後於西方先進國家，這些愛國熱血

青年學子，受西方先進的科技與文化所吸引，捨棄一切，漂洋過海，潛心攻讀，奮發圖強。陳之佛正是這樣一位熱血青年。一九一八年他參加了浙江省教育廳舉行的留日實習生考試，一舉成功，這對陳之佛來說既是極好的機遇，也是一次嚴峻挑戰。

陳之佛要出國留學的消息引起了全家人的不安。當時家庭現狀極不樂觀，經濟壓力幾乎不容再考慮來資助陳之佛出國求學。而且，陳之佛離開工校，每月捎回來的薪水也將告停，這無疑是雪上加霜，家人也是迫於無奈紛紛反對。這其中只有一位最了解陳之佛的知情人默默地下決心支持他。這便是一九一六年與陳之佛完婚的賢妻胡竹香(後更名為胡筠華)。陳之佛奉父母之命一九一四年與胡氏訂婚，二年後胡氏過門。胡竹香雖為沒有文化的舊式女子，但她賢惠通理、深識大體。可能是受陳之佛平時些許影響，既是出於對丈夫的恩愛與體貼，也是兩顆心的感應，胡氏無論從經濟上還是精神上都全力支持著丈夫。她從娘家借錢，又以田畝抵押外出籌款，自己省吃儉用操持家務與耕作。陳之佛能在日本最後修完學業，全賴妻子的理解、支持。

陳之佛到日本後，經人介紹首先認識了日本水彩畫家三宅克己先生。三宅先生熱愛中國藝術並多次來華遊歷，為人也熱情爽朗，陳之佛從他那裡所獲幫助極大。三宅先生不僅親授其水彩畫法，還安排陳之佛學習日語，並介紹他到白馬會洋畫研究所學習素描，到洋畫家安田稔畫室學習人體素描。三宅師的熱情相助對陳之佛觸動極大，他刻苦訓練，一年後便考入東京美術學校(現東京藝術大學)工藝圖案科，從而成為中國第一個在日本學習工藝圖案的人。

當時在日本學習美術的留學生大多選擇繪畫藝術，同

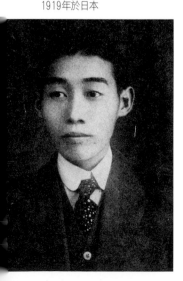

1919年於日本

1919年於日本東京美術
學校圖案科

一時期的有汪亞塵、譚華叔、周天初、王道源、衛天霖、
丁衍鏞、陳抱一等，而專學圖案的，只有陳之佛一人。陳
之佛沒有因爲時髦而隨大流，他獨守初衷，這也正是他後來
能夠在圖案與工筆花鳥畫兩方面均有突出成就的重要原因。

　　在日本東京美術學校學習期間，陳之佛深受島田佳
矣、渡邊香涯、今和次郎、池田勇八、大村西崖、矢代幸
雄、長原孝太郎等一批名教授的影響，而島田佳矣教授爲
其中最突出者。島田時任陳之佛圖案教授兼科主任，事事
處處關心照顧著陳之佛。據陳之佛後人記載，當時陳之佛
因入異國求學，在思想上便自然認爲應多學些外國藝術，
因而表現在行動上是單純追求西洋藝術而忽視對中國民族
藝術的學習，島田師發現這一情況後嚴肅而誠懇地加以警
醒。他說：「我一生酷愛中國藝術，日本的圖案就是從中國
古代藝術中發展來的，中國的固有模樣實在比日本高明得
多，希望你在圖案創作中不僅學習他國藝術，更要吸取、
發揚中國的優秀傳統藝術。」[1]這次告誡對陳之佛觸動很
深，從而使他眞正開始悟到，學習外國藝術，只能汲取他

註1.李有光、陳修範《陳之佛研究》，江蘇美術出版社，1990年9月版，20頁。

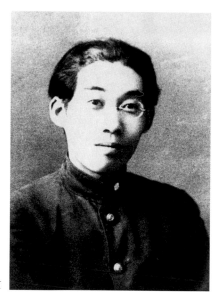

1922年於日本東京

們的長處以豐富和提高本民族藝術，而絕非盲目崇外，丟了我傳統中最爲寶貴的精華。於是陳之佛在日期間，除了學習西洋藝術，也同時加強對民族傳統的鑽研。從他後來不久的創作中所呈現出的中國民族風格，可以清楚地看出這種自覺追求。陳之佛的藝術創作水準也因此有了一個飛躍，作品受到先生們廣泛好評。一九二一年，日本農商務省舉辦了一次工藝展覽，陳之佛的壁掛圖案入選參展並獲獎。另一幅裝飾畫作品又被入選參加一九二二年日本中央美術會舉辦的美術展覽並獲銀獎。

隨著戰後日本經濟飛速發展，各行各業也同時獲得新的生機，美術創作更加繁榮。全國各地各種藝術交流頻繁交錯，展覽、研討、筆會一個接著一個，這對美術學子無疑有著極好的啓發。中國學子應時而組織自己的社團——中華學藝社，舉辦展覽進行研討切磋藝事，當時知名者有：關良、豐子愷、夏衍、衛天霖、黃涵秋和陳之佛等。

陳之佛在日本留學，不僅開擴了眼界，提高了藝術欣賞品味，而且紮實了基本功，爲他以後成爲一代工藝美術大師奠定了堅實的基礎。

教學生涯

　　陳之佛去日本留學的目的在於回國後致力於圖案人才的培養，並且他與杭州工業美術學校校長許炳堃有約在先，學成後即回校創建工藝圖案科。一九二三年，陳之佛以優異成績畢業於東京美術學校工藝圖案科，旋即回國返鄉。陳之佛未敢在家多歇息便匆匆奔赴工校，然而情況並非如陳之佛所想像的。因許校長有病離任，原創辦工藝圖案科計畫被取消。這突然的變化使得陳之佛十分失望，不過他堅定從教的選擇並未因此而改變。幾經周折與選擇，他接受了上海東方藝術專門學校的聘請，任該校圖案教授，從此開始了他的較為正規的美術教學生涯。

　　二○年代，隨著國內經濟發展，實用美術人才成為市場上最急需的對象，尤其在大都市上海，這一情況更為突出。而中國當時這方面人才仍然很少，無奈商家只得以重金聘用外國人。鑒於這種狀況，陳之佛深感培養圖案人才的迫切性，於是一種新的設想產生了，他決定與朋友合辦「尚美圖案館」，專門培養圖案設計人員，以應市場之需。所謂合作，事實上就是由別人籌集資金，陳之佛全權負責專業教學與管理。由於這一行業人才的培養在中國屬於首創，「尚美圖案館」這一新生事物自然一開始不能受到多數廠商的認可，所以對培養的人才能否完全迎合市場需要確實存在較大疑慮，為此，這位朋友不想冒這個險，擔心投而不出，於是在中途退出抽走了資金。陳之佛一意孤行，

堅信自己的選擇，毅然自己籌措資金，將圖案館創辦起來，其艱難可想而知！

為應急之需，陳之佛深深感到，圖案館的人才培養不可套用國外模式，因此教學中他將學生學的知識直接與各廠生產實際結合起來，繪製應用圖案紋樣，並作意匠設計，效果頗為理想，深受廠家歡迎。尚美圖案館培養人才的成功引起了各界重視，隨後各藝術學校紛紛效仿開設圖案課程，有的直接成立圖案系、科，這一現象的出現大大促進了中國工藝圖案事業的發展，無疑陳之佛具有著開啟之功。

圖案系、科的設置，又面臨著教材和輔助材料的供給問題，而這在當時國內確實屬於一片空白，有些學校和個人因為急需，再次無奈只能高價向日本書鋪購進日本圖案資料。陳之佛又順應這種需求，編寫了《圖案》第一、二集，交給出版商刊印。這些圖案資料的出版可謂雪中送炭，它大為促進了中國民族工藝的發展。

一九二五年，陳之佛任教的東方藝專與上海藝師合併，成立了上海藝大，他繼續任該校圖案教授，隨著工作與生活的逐步穩定，陳之佛從老家滸山鎮接來了妻子兒女，全家得以第一次真正團聚。

一九二七年，上海藝術大學改組，更名為中華藝術大學，陳抱一擔任校長，校務會主任由美學家陳望道擔任，陳之佛繼續為圖案教授。當時陳之佛雖然只有三十來歲，但其學識與良好的教風深受學生愛戴。但重組後的中華藝大教學管理較為混亂，有時連正常的教學秩序都不能維持，陳之佛深深為之心寒。後來廣州市立美專邀請他南下任教，不久陳之佛便辭去中華藝大教授之職前往廣州任廣州市立美專教授兼圖案科主任。當時同在這裡任教的還有

他在日本留學時的同學朋友：關良、丁衍鏞、倪貽德等人。因同處一個院落，大家頻繁交往，生活、工作極爲愉快、順心。

　　隨著陳之佛在工藝美術界與美術教育界的影響，知名度越來越高，在廣州任教時間不長，中央大學教育學院突然來函，特邀陳之佛到該校任藝術科教授兼科主任。當時的中央大學是國內最有名氣的大學之一，能受聘該校確實是學者們的最高榮譽，陳之佛自然也十分樂意接受這一聘邀。但廣州美專的教學將會因爲他的離開而中斷學生圖案課的學習與管理，這是在一般教學連續過程中都應儘可能避免的不良現象，陳之佛後來還是從大局著想堅持上完當年課程，並待接替教授到任才離開廣州去南京中央大學任教。

1929年於廣東

　　一九三〇年，陳之佛辭去廣州美專職務，擬往金陵就職。當其行至上海，突然聽說原教育學院院長辭職，原聘約無效而取消，陳之佛處於兩難境地十分尷尬，好在當時他已是名氣在外，上海美專與商務印書館得知這一消息後，爭相邀聘。陳之佛

三〇年代全家合影

1930年與門生鄧白、
盧景光、麥語詩合影

毫不猶豫地選擇了從教職業，堅持著自己獻身工藝美術教育的初衷。其實當時商務印書館是許多人都十分羨慕的好單位，待遇優厚。而上海美專為私立學校，待遇無從談起，有時資金拮据常常幾個月不能發工資，為迫於生計，教師只得出校兼職來維持生活。

在上海美專時間不長，中央大學藝術科再度邀聘陳之佛出任教授，這時上海美專的課與當年在廣州一樣也不好中斷。一九三一年暑期陳之佛待他們妥善地安排好美專自己所有講授課程的繼任教師之後，才去南京中央大學藝術科。

來南京後，陳之佛一邊從教一邊撰寫圖案理論和美術理論著作，這一時期他的《圖案法ABC》、《圖案教材》、《中學圖案教材》、《圖案構成法》、《表號圖案》和《西洋美術概論》、《藝用人體解剖學》等相繼問世。在理論上為中國圖案學科達成了奠基作用。

陳之佛的從教生涯一直延續到他生命的最後一刻。不管在哪所學校，也不管他擔任的是哪種課程，陳之佛教學總是認真負責、勤勤懇懇，受過他教益的人都對他十分尊敬與愛戴。鄧白先生在其〈緬懷先師陳之佛先生〉[1]一文中說：「他那高尚的品格，淵博的學識，精湛的技巧以及對美術教育的無限忠誠，辛勤不懈的為發揚民族藝術傳統，振興中華文化所作的貢獻，都值得我們紀念他，學習他。」應該說這是對陳之佛從教生涯最客觀、最中肯的評價。

註1.此文收錄在《陳之佛九十周年誕辰紀念集》之中，江蘇省教委、文化廳、南京藝術學院、南京師範大學共同編訂。1982年《藝苑》(《南藝學報》第1期)全文發表。

現代黃筌

　　嶺南畫派著名畫家陳樹人一九四七年給陳之佛〈竹菊圖〉題詩曰：「誰知現代有黃筌，粉本雙鉤分外妍。藝術元憑人格重，似君儒雅更堪尊。」以陳之佛在工筆花鳥畫上的貢獻比之於五代黃筌確實恰如其分，這既得力於他圖案的功底和對形象的感悟，也與他早年接受的舊學教育和來金陵後環境的影響密不可分。

　　南京爲六朝古都，有著悠久的文化傳統。這裡不僅存有大量的藝術名跡與珍品，而且人文景觀同樣獨特而深厚。歷代文人騷客多雲集於此。陳之佛來中央大學任教，爲其帶來的益處是無法言盡的。在這裡最讓陳之佛激動與喜愛的是那些重彩工筆花鳥畫，可能是長於圖案裝飾對畫面精微的獨特偏好，這一藝術形式一旦與他邂逅便難解難分。現代人的情感與古人的意韻同時在陳之佛身上閃爍，他激動得幾乎難以言表。於是，陳之佛暗下決心要把自己這一瞬息間產生的特殊感受付諸實踐，走出一條屬於自己的工筆花鳥畫路子來。這對於當時面臨絕境的工筆花鳥畫有著巨大的現實意義。

　　陳之佛這樣想的，也同時在這樣做著。自然對一種新的藝術樣式並非就像說得那麼輕鬆，它同樣需要付出巨大的代價。陳之佛教學之餘一點點地摸索，去實踐，成功一步步向他靠近。一九三四年九月中國美術協會第一屆美展，陳之佛第一次以工筆花鳥畫作品參加展覽，這一傳統

樣式到了陳之佛的手中出現了新的氣象，從而引起畫界極大
轟動。從此，署名「雪翁」的陳之佛工筆花鳥作品開始有了它
特定的位置，工筆花鳥畫領域同樣也產生了新的希望。

　　三〇年代的南京是全中國政治文化中心。一九三三年
由五十三位畫家發起在南京組織成立了中國美術會，成為
當時中國美術界的核心組織。美術會由王祺、高希舜、李
毅士、張道藩、潘玉良五人籌備，同年十一月舉行成立大
會，大會推選九位理事，由於陳之佛的各方面影響，也被
選為九名理事之一。[1]作為核心機構的一名重要組織者，從
此陳之佛在美術界的影響越來越大。

　　一九三七年抗戰爆發，本已蒸蒸日上的美術事業被迫
中斷，中央大學無奈停學遷校重慶。一九三八年一月，陳
之佛攜全家歷盡千辛萬苦到達重慶，安頓好家眷之後，陳
之佛便迅速投入教學與創作之中，他繼續擔任圖案、色彩
學和美術史等課程的教學。

　　一九四〇年五月，中國美術會與美術界抗戰協會合併
成立中華全國美術會，取代早期的中國美術會，陳之佛再

三〇年代與徐悲鴻、呂斯
百、潘玉良等中央大學藝術
系師生在梅庵前合影

註1.許誌浩《中國美術社團漫錄》，上海書畫出版社，1994年9月版，145～146頁。

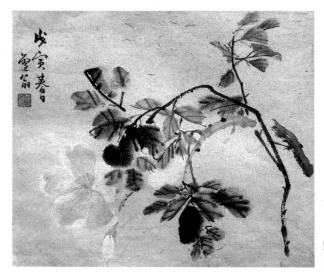

野薔薇
1938年

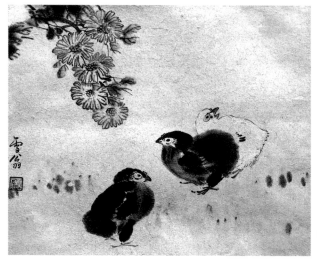

秋趣
1938年

次被推選為常務理事。[1]徐悲鴻、張大千、呂斯百、常書鴻、劉開渠、王臨乙、許士騏、張書旂、黃君璧等一代名流均前後來到重慶，美術活動又逐漸活躍起來。

　　一九四二年三月，陳之佛首次個人畫展在重慶隆重開

註1. 許誌浩《中國美術社團漫錄》，上海書畫出版社，1994年9月版，205～206頁。

幕，所展作品均爲工筆花鳥畫，其別具一格的風格與大膽創新引起畫界極大反響。著名學者潘菽在《中央日報》上發表了〈從環中到象外〉①的評論，其中寫道：「陳之佛先生是我所認爲當代作手中最具藝術風度的一個人。他的工作態度是很認眞、沉著的，他在作畫時確守著規矩、準繩，不讓自己的步伐有一點錯亂，這是他每一幅畫面上無論誰都能看到的，他已由熟而巧，浸浸乎出我入紀了。譬如這次展覽的作品中，頗有幾張足以與前人名作什臂人林。」著名文藝評論家李長之則說：「在花卉中開闢這樣嶄新的作風，把埃及的異國情調吸取來了，這是使人歡欣鼓舞的。我們盼望陳先生充分發揮它，千萬不要惑於流俗而放鬆它，藝術是具有征服性的，但新的作風必須以堅強的意志爲後盾。」②其他詩人、作家、書法家也紛紛爲陳之佛的作品題詩作詞。其中郭沫若在〈梅花宿鳥〉一畫中題道：「天寒群鳥不呻喧，暫倩梅花伴睡眠，自有驚雷籠宇內，誰從淵默見機先。」陳樹人在〈竹菊圖〉中題：「誰知現代有黃筌，粉本雙鈎分外妍……」

此次展覽不僅爲人們提供了最好的精神食糧，也從成功中表現出陳之佛有益的探索，書畫界、政界均對陳之佛刮目相看。展覽中，政府要員也紛紛前來觀展購畫。畫展結束不久，陳之佛雖然受薦要出任國立藝專校長之職，這是陳之佛不願爲的。因爲這時他正處於創作旺盛時期，涉足行政工作既不利於他的創作，也不是陳之佛的特長。但最後迫於無奈，加之傅抱石一再表示願爲他分擔辛勞和憂愁，還是硬著頭皮應允下來。

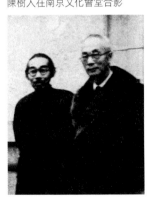

1946年與嶺南畫派創始人之一陳樹人在南京文化會堂合影

註1.此文刊登在當時《中央日報》1942年2月27日上，報藏南京圖書館期刊部。

註2.李長之文〈從陳之佛教授畫展論到中國花卉畫〉，載《中央日報》1942年2月27日，報藏南京圖書館期刊部。

陳之佛接任後做了許多積極有意義的工作，並請來了當時頗具影響的著名畫家，諸如豐子愷、傅抱石、黃君璧、王道平、秦宣夫、王臨乙、吳作人、鄧白、李可染、蔣紅、趙無極等前來任教。讓陳之佛主持藝專是政府行爲，事實上純粹是出於陳之佛的影響，在經費等方面政府部門漠不關心。

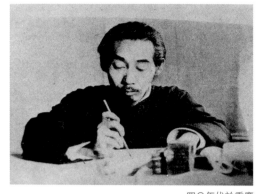

四〇年代於重慶
沙坪壩家中作畫

雖然陳之佛多方努力，但一切努力於事無補。一九四二年十月在萬般無奈與忍無可忍的心態下陳之佛毅然提出辭職申請。經多次請求加上陳之佛當時身體狀況確實糟糕，最後辭呈才得獲准。任職二年不到，陳之佛弄得渾身是病，負債累累。

卸任之後的陳之佛調整好心態重新回到藝術天地，創作熱情慢慢復甦起來。一九四四年八月，陳之佛第二次個人畫展又在重慶揭開序幕。展覽同樣獲得極大成功。這次展覽賣畫所獲款項全部用於償還爲藝專所欠債務，這下眞正解除了他精神上的所有壓力。從此陳之佛復歸於安寧的生活，精心從事藝術創作、研究。

一九四五年八月，日本無條件投降，陳之佛和全中國人民一樣充滿著激動與興奮，他們看到了新中國的曙光。這年年底，陳之佛應邀在成都舉辦個人畫展，展覽受到熱烈歡迎。隨後中央大學遷返南京，陳之佛及全家也同時隨校返回南京，老友潘菽、李寅恭、胡小石、高濟宇等又團聚在一起。

一九四六年十二月十二日，在徐悲鴻和陳之佛的倡議下，「徐悲鴻、陳之佛、呂斯百、傅抱石、秦宣夫聯合展覽」在南京香鋪營文化會堂隆重開幕。這次展覽中西作品都

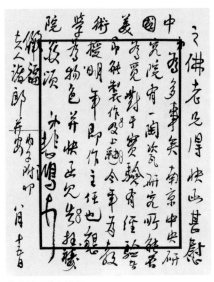

徐悲鴻致陳之佛信　　　　　　　呂鳳子致陳之佛信

有，形式多樣，內容豐富，展覽期間吸引了美術界各方人
士和廣大觀眾，有力地推動了戰後中國美術的發展。陳之
佛個人參展作品達五十四件，均爲工筆花鳥畫作品，其中
包括〈寒月孤雁〉、〈雪中蘆雁〉、〈茶梅寒雀〉、〈海棠雙鴿〉
等力作精品。

　　這一時期，陳之佛主要工作是在中央大學任教，從教
之餘則全部身心投入到繪畫創作之中，但也一直積極主動
地關心著文藝界的發展。由於陳之佛的影響和貢獻，這一
階段他先後被推選爲中華全國美術會常務理事、中華全國
文藝作家協會理事。一九四七年他又被任命爲聯合國教科
文組織中國委員會委員兼藝術組專門委員。

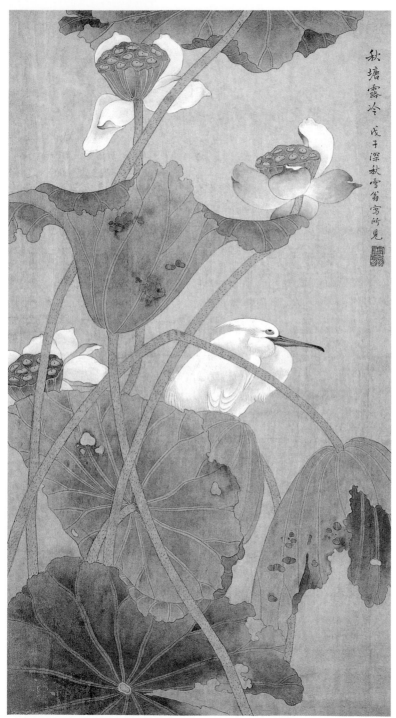

秋塘露冷 戊子深秋雪翁寫所見

秋塘荷鷺
1943年
82×45cm

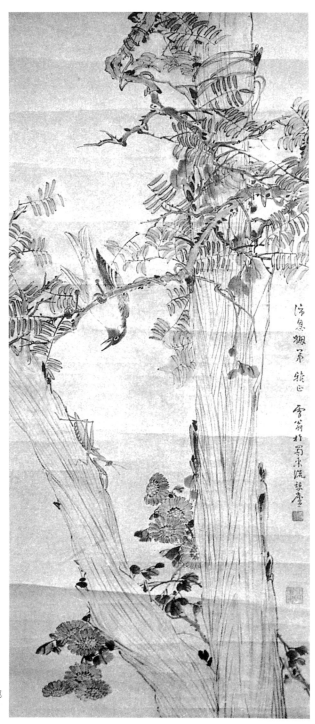

雀捕螳螂
1943年

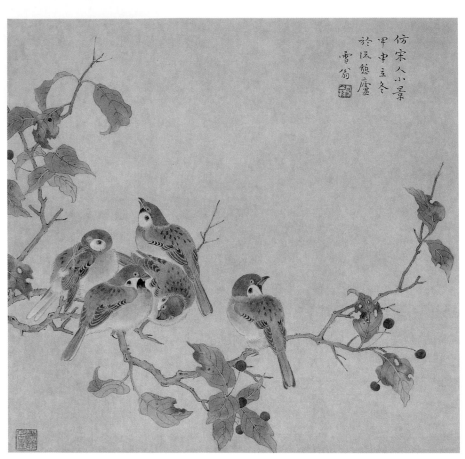

仿宋人小景
甲申立冬
於流憩廬
雪翁

仿宋小雀　1944年　35×38cm

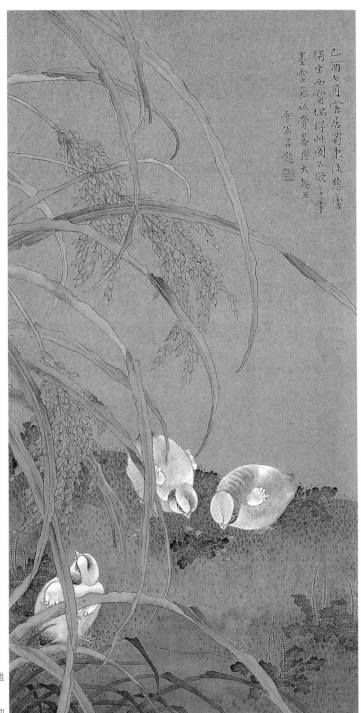

乙酉七月客居蜀東流憩盧
獨坐西窗偶得此圖不欲言筆
墨只靈氣祇覺暑夕天趣耳
雪翁吳詴

秋禾新雛
1945年
63×30cm

25 ●

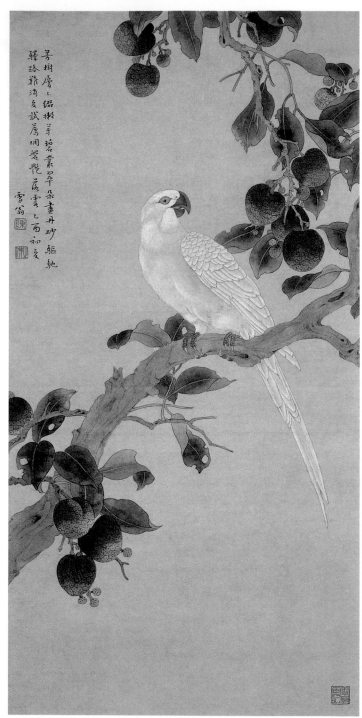

芳樹層上綴檄芊碧叢翠平朵畫丹砂駆馳
驛路難消夏試為用嗜艶滿雲乙酉初夏
雪翁 [印] [印]

紅荔白鸚
1945年
78.7×39.6cm

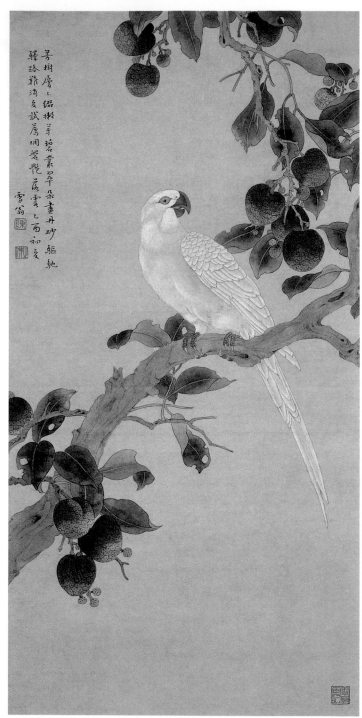

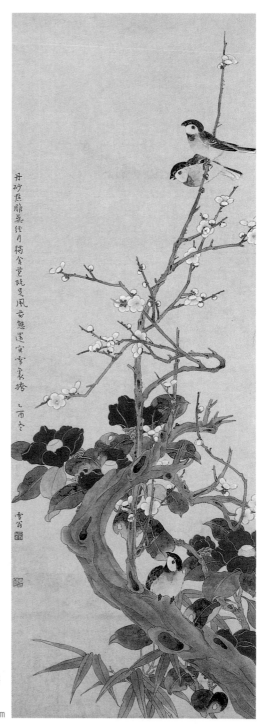

梅雀山茶
1945年
103×36cm

鞠躬盡瘁

　　一九四九年後，南京中央大學改名爲南京大學，陳之佛繼續在藝術系任教。一九五三年全國院系調整，成立南京師範學院，陳之佛任該院美術系教授。一九五六年出任系主任。他一邊認眞地從事著教學與管理工作，一邊積極參與各種社會活動，眞正爲中國的藝術事業鞠躬盡瘁。

　　在從事教學、創作和管理工作的同時，陳之佛還致力於中國古代工藝美術的研究和發掘工作，他的足跡遍佈江蘇各地。這一時期，他透過認眞細緻的調查訪問，綜合各地情況，總結出普遍性和關鍵性的問題，然後運用自己的才學將之再度昇華到理論高度，有力地推動了中國工藝美術事業的健康發展。這些極有力度的文章包括：〈談工藝遺產和對遺產的態度〉、〈江蘇工藝美術事業中當前急待解決

1959年於蘇州刺繡研究所指導〈松齡鶴壽〉雙面繡的製作

的問題〉、〈人工織造的天上彩雲〉、〈也談精美的揚州漆器〉等,這些具有號召力的理論文章在工藝美術界產生了較大影響。從此,中國現代工藝美術逐步走上科學、正規之道。

在國際交流方面,陳之佛也做了大量工作。這一時期他接待了許多國外工藝美術家、畫家,與他們進行交流與研討。一九五八年,陳之佛應邀出訪波蘭和匈牙利。作為美術交流的使者,陳之佛所介入的這些活動有力地推動了

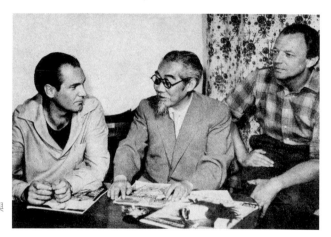

1958年訪問波蘭時與
藝術家交談

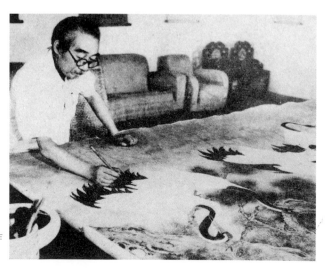

1959年夏創作
〈松齡鶴壽〉

中國藝術的廣泛
傳播。

　　陳之佛出訪
歸來，榮任南京
藝專（後改爲南京
藝術學院）副校
長。南京藝術學

1960年於北京參加《工藝美術
史教材》編寫工作

院原由上海美專、蘇州美專和山東大學藝術系合併調整而
成，情況十分複雜。陳之佛竭力加強與廣大師生的聯繫，
做好團結與互助工作，並將教學放在首位，著重教學管
理。這一時期，爲適應市場需要，陳之佛增設染織與裝潢
專業，爲市場急需培養了大批實用人才。

　　在全校師生的共同努力下，學校常規管理有了嶄新的
秩序，教學質量明顯提高，在社會上也產生了積極影響。
一九六○年學校被評爲省先進單位，陳之佛也因此被省政
府授予「社會主義建設先進工作者」稱號，並出席了全國文
教群英大會，又出席中國文學藝術工作者聯合會第三次代
表大會。

　　一九六○年，中國美術家協會江蘇分會與江蘇省美術館
聯合爲陳之佛舉辦了「陳之佛花鳥畫展覽」，共展出作品八十
件，這是一九四九之後陳之佛的首次個人工筆花鳥畫展，引
起了社會極大關注。這些展覽作品反映出陳之佛對民族傳統
精華的深入研究，並在吸取異國藝術特長的同時，敢於獨創
新意，自闢蹊徑，形成了極其鮮明的個人藝術風格，將傳統
工筆花鳥畫的發展推進到一個新的高度，是古代工筆花鳥畫
現代轉型的重要里程碑。展覽好評如潮。

　　陳之佛不僅有著工筆花鳥畫的開拓功績，在工藝美術
界，他同樣德高望重。一九六一年五月，中央文化部組織全

國高等藝術院校的教材編寫工作，委托陳之佛主持《工藝美術史》、《工藝美術史教材》的編寫工作。這一工作關係到千萬學子標準藍本的質量。陳之佛雖已六十五歲高齡，但他極其認眞負責，他在所寫的前言初稿中說：「浩如煙海的歷代工藝美術遺產中，由於社會性質的不同、時代風尚的不同、物質材料的不同、生產方式的不同、藝術水平的不同、審美觀點的不同，產生了千差萬別、多種多樣的品類和風格，我們研究工藝美術史，必須明確工藝美術的特徵……」[1]他對工藝美術研究的方針、任務和方法，對工藝美術的本質、範圍和態度以及如何革新發展等都作了精闢的闡述，爲撰寫工藝美術史教材和工藝美術史奠定了基礎，指明了方向。

　　遺憾的是，他最終未能完成這項具有巨大意義的事業，雖然他已經做得很好，爲續編者獲得成功奠定了良好的基礎。一九六二年初，編寫工作因春節而中斷，陳之佛從北京返寧，因極度疲勞患腦溢血住進了醫院，經多方搶救醫治無效，於一九六二年一月十五日在南京病逝，終年

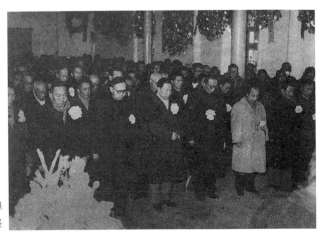

1962年1月19日在南京舉行追悼會，彭沖同志主祭

註1.李有光、陳修範編《陳之佛文集》，江蘇美術出版社，1996年9月版，454頁。

六十六歲。

　　陳之佛畢生從事藝術教育事業，四十餘年始終如一，未離開教學崗位一步，培育人才，嘉惠後學，成績卓著。從藝術創作角度講，他同時擅長工藝圖案與工筆花鳥畫，且造詣極深，風格獨特。他在教學與創作之餘，致力於中國工藝美術的改建、整理與發掘工作，同時也爲社會美術普及與各項活動盡責盡力。作爲一名爲人師表的教師，作爲一名社會活動家，作爲一名藝術家，陳之佛從爲人與品德到知識與才能，都堪稱一流，以大師名之絕不爲過。在他的一生中，除了留下了許多可視的業績之外，還有一種可貴的精神永遠值得效法與學習。

桐樹鳥巢
(局部) (右頁圖)

桐樹鳥巢
1945年
93×33cm

32

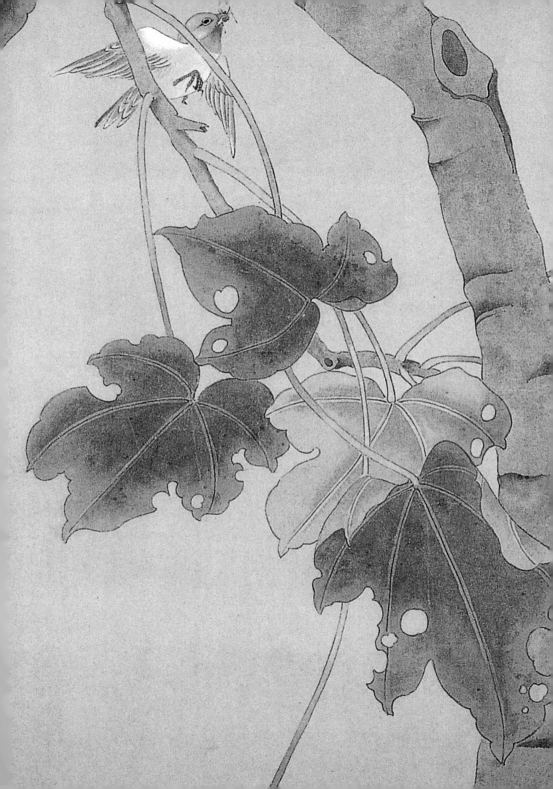

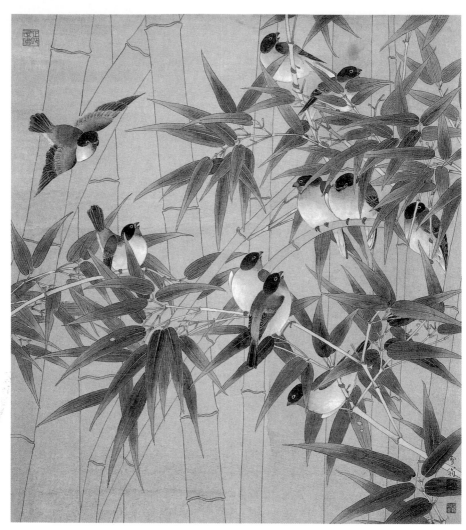

叢林群雀　1946年　62×54cm

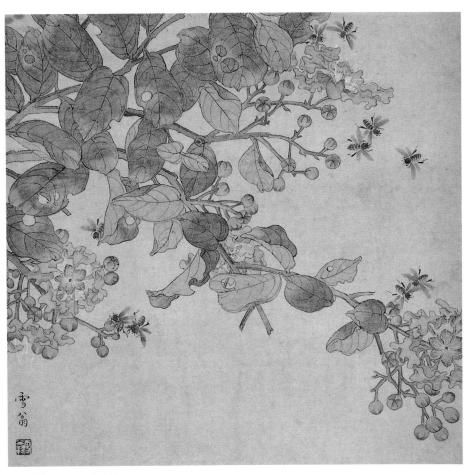

紫薇蜜蜂　1946年　32×32cm

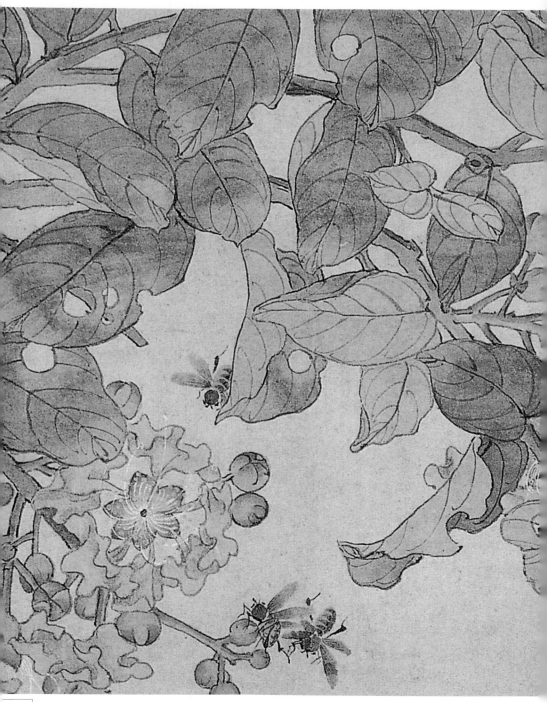

　紫薇蜜蜂(局部)

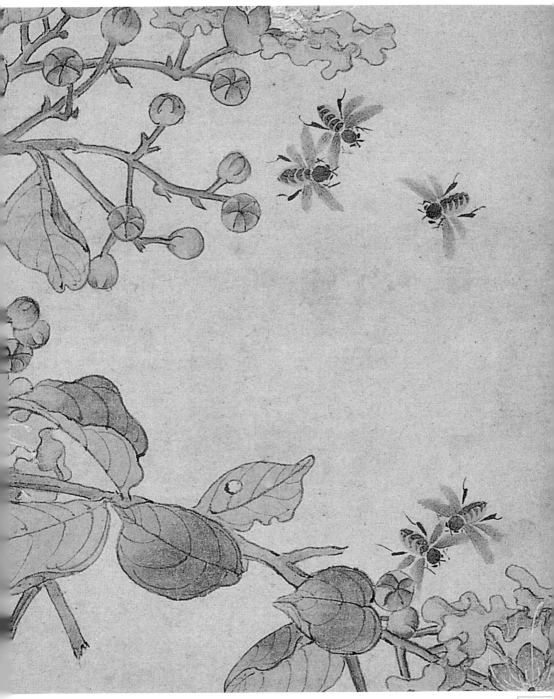

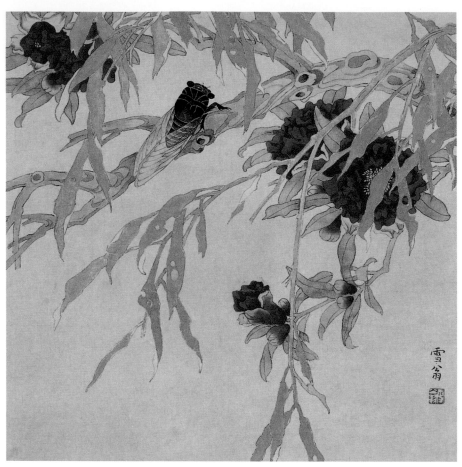

花柳蟬鳴　1946年　32×32cm

花柳蟬鳴（局部）（右頁圖）

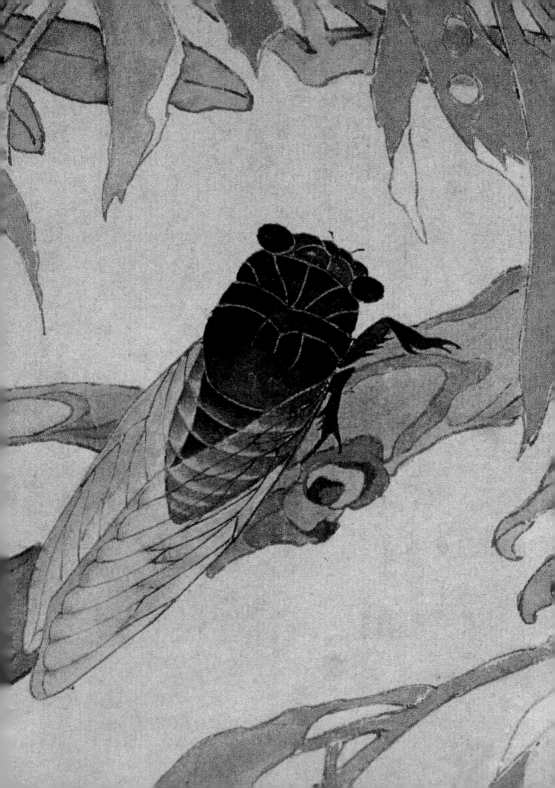

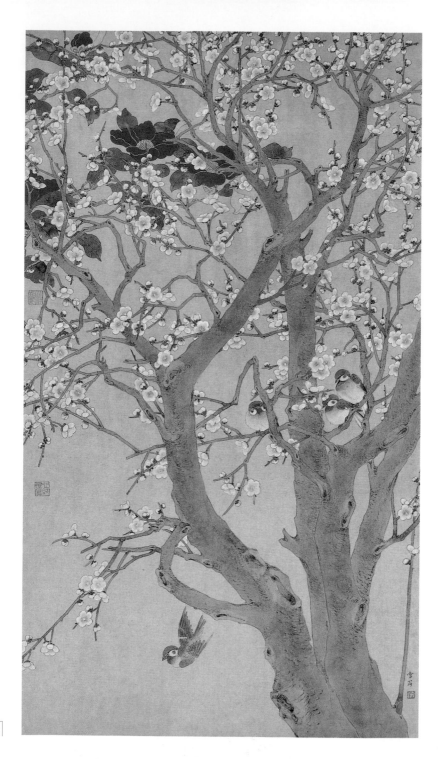

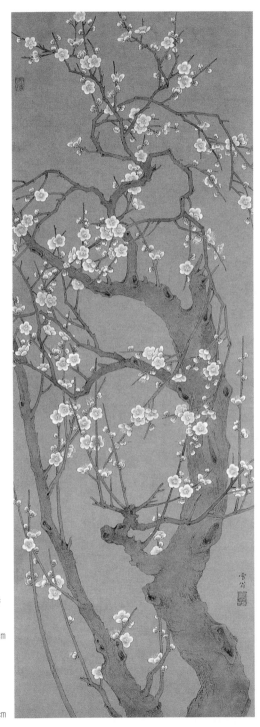

梅雀迎春
1946年
103×58cm
（左頁圖）

老梅
1947年
117×40cm

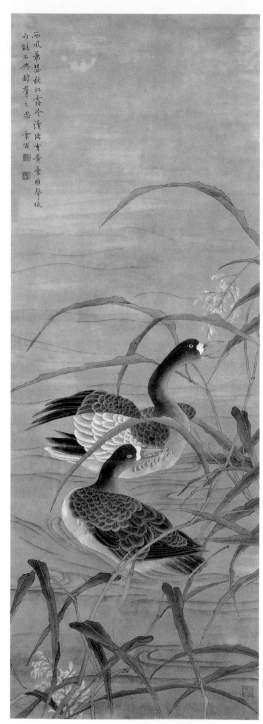

秋江雙雁
1948年
131×47cm

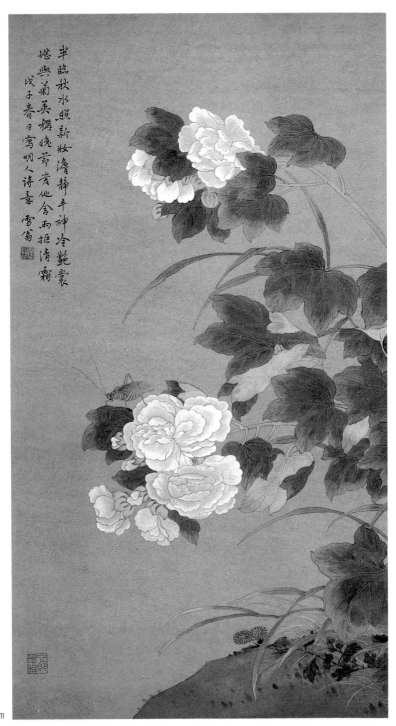

半臨秋水照新妝　淡淡丰神冷艷裳
堪與菊英梅晚節　羨他含雨拒清霜
戊子春日寫明人詩意　雪翁

白芙蓉
1948年
72×38cm

枝々承露排朱實
纍纍迎風襲異香
雪翁

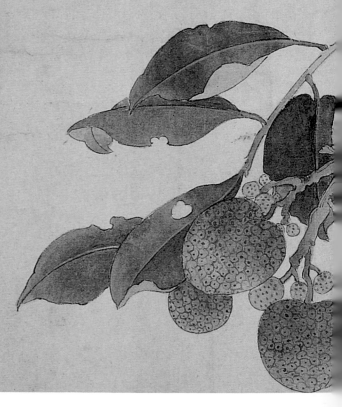

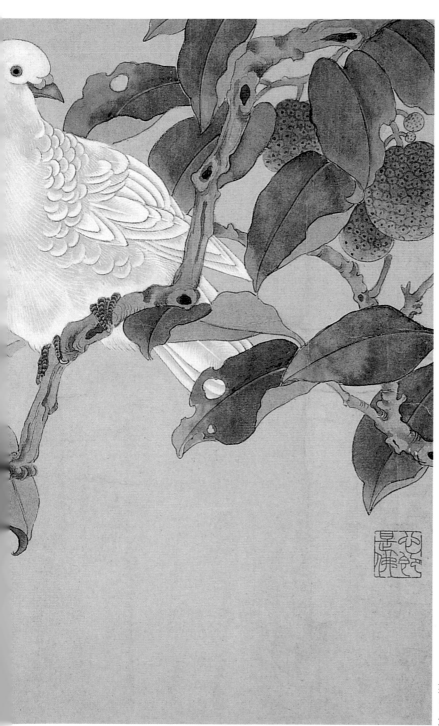

荔枝白鴿
1948年
32×43cm

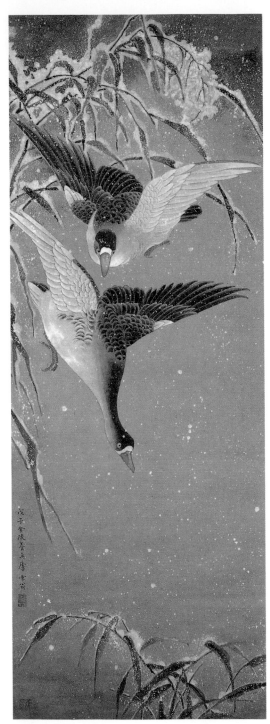

蘆花雙雁
1948年
131×47cm

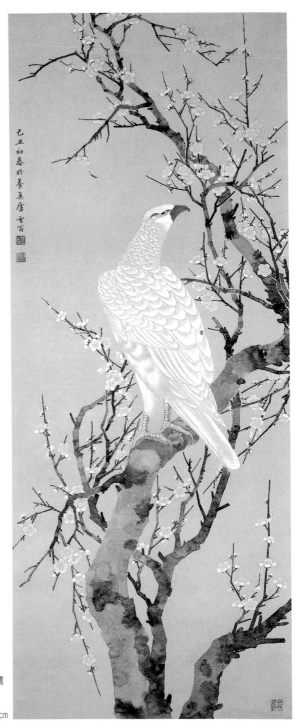

古梅俊鷹
1949年
126×49cm

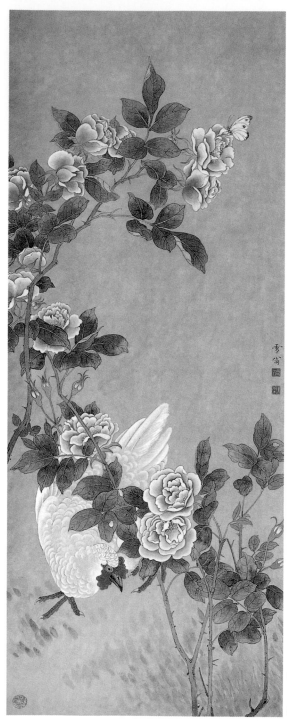

薔薇白雞
1955年
92×36cm

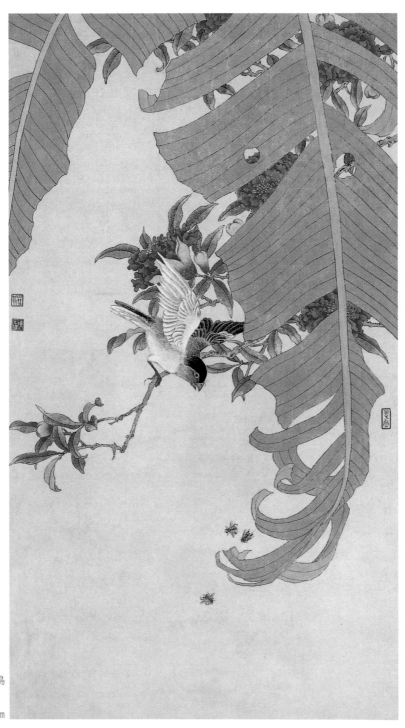

蕉蔭小鳥
1956年
62×34cm

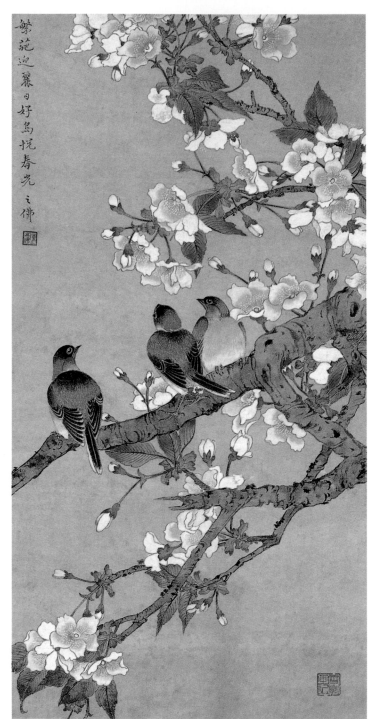

櫻花三棲
(局部) (右頁部)

櫻花三棲
1956年
63×31cm

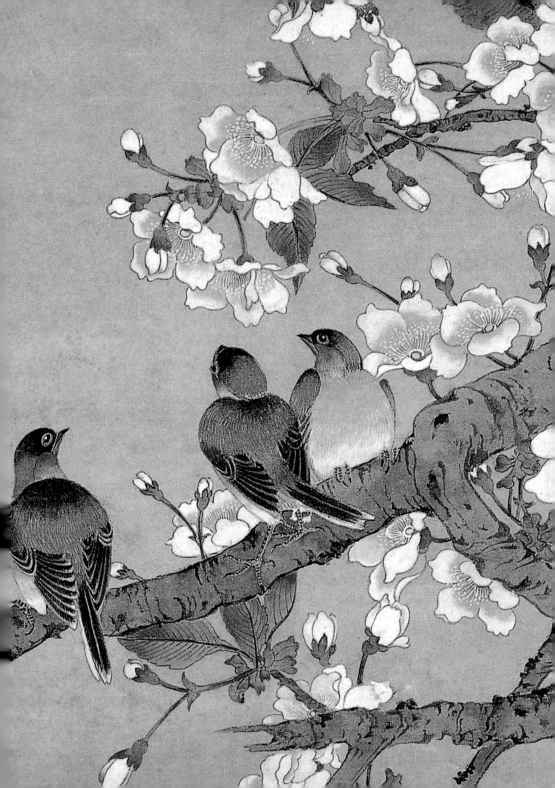

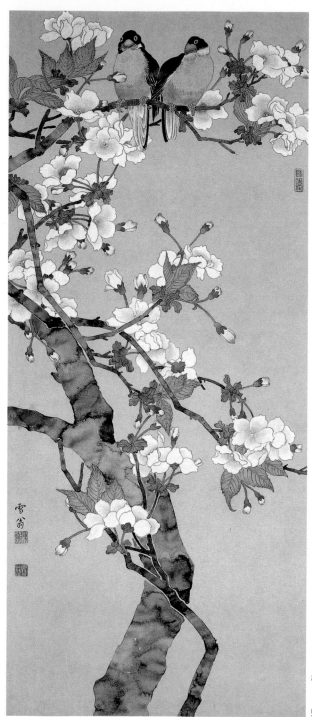

櫻花雙棲
1958年
57×32cm

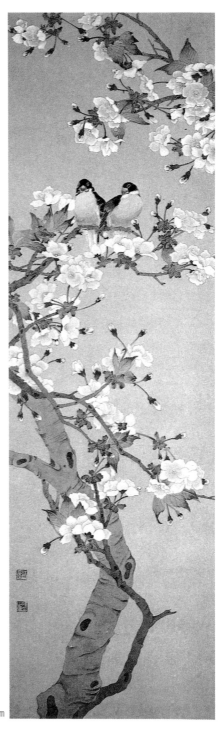

櫻花小鳥
1958年
100.8×32.2cm

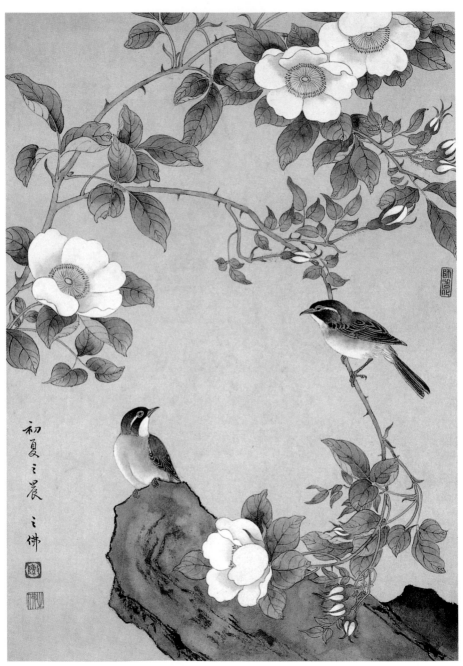

初夏之晨　1959年　54×37cm

飛雪迎春　　1960年

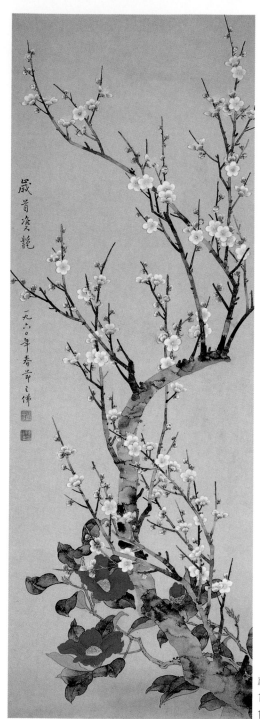

歲首雙艷
1960年
108×38cm

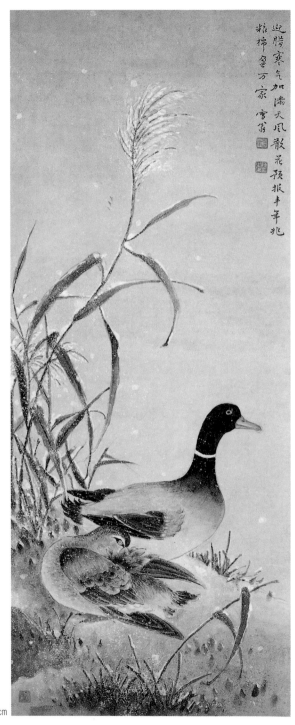

迎臘寒気加滿天風散花預報丰年兆
粧棉鋪万家 雪翁

雪鳧
1960年
102×40cm

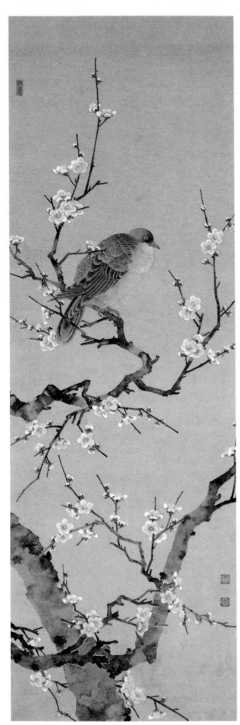

梅樹棲鳩
1961年
104×34cm

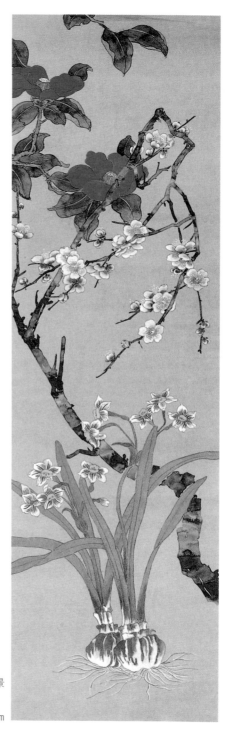

三花一景
1961年
92×27cm

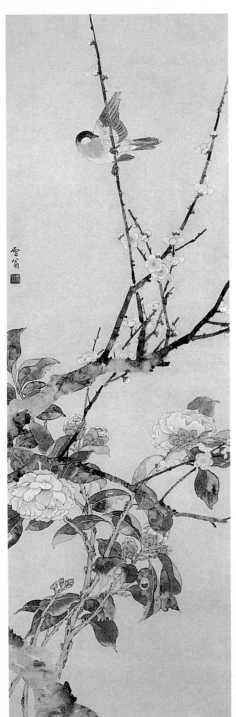

梅花幽禽
98.2×31.6cm
設色紙本

二　藝術歷程

陳之佛既是一位中國現代工藝美術的開拓者，又是一名出色的現代中國畫畫家。他一生為藝術不懈地奮鬥著，並在工藝美術和中國畫兩類藝術中取得了驚人成績。同時，陳之佛的藝術創作還有力地推動了中國現代藝術的轉型與發展，這既表現在工藝設計之中，也體現在中國工筆花鳥畫上。考察與研究陳之佛的藝術創作，不僅利於更為全面地了解、研究陳之佛本身，對當代美術創作與發展也有著啟發意義。

我們可以粗略地將陳之佛的藝術創作劃分為前後兩期。以四十一歲為界，前期主要以工藝美術創作為主，後期則全力進行中國工筆花鳥畫探索。由此，我們考察陳之佛的藝術創作也將循著這前後兩期進行分析研究。一般而言，陳之佛在工筆花鳥畫創作上的貢獻與影響，又較他的工藝美術設計大，所以我們先來看看他的花鳥畫創作情況。

工筆花鳥畫創作

從記載可知中國古代工筆花鳥畫到唐代已有相當發展。初唐畫家薛稷因善畫鶴而著名；中唐邊鸞畫暹羅國進貢孔雀舞姿及山茶、蔬果惟妙惟肖；晚唐刁光胤作花禽更是聞名遐邇，並直接影響了西蜀黃筌，推動了五代花鳥畫

的繁榮。五代徐、黃兩家各擅其能，將工筆花鳥畫表現技
法推到了極致。兩宋設有畫院，大批院畫家專事工筆花鳥
畫創作，爲此表現技法更加成熟。尤其是宋徽宗時期，一
大批知名和不知名的畫家創造出許多驚人的傑作。隨著文
人主宰畫壇現象的出現，尤其是元代以書入畫的暢行，
元、明、清三代很少再於工筆花鳥畫有傑出貢獻者，而代
之以寫意花鳥畫的風行天下。中國工筆花鳥畫從此一蹶不
振，後代操此行者均未能突破傳統工筆花鳥畫所達到的技
法高度。

陳之佛爲二十世紀二、三〇年代少有的幾位熱衷於傳
統工筆花鳥畫的探索者。整體上講，陳之佛的花鳥來源於
傳統。他的畫風兼取後蜀和南唐徐、黃二家之長，對宋代

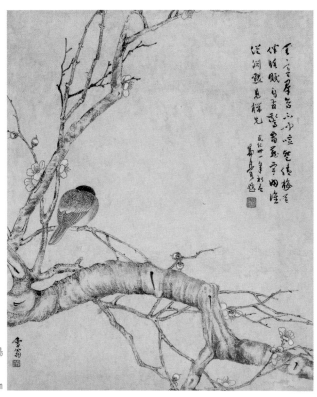

梅花宿鳥
1942年
59×48cm

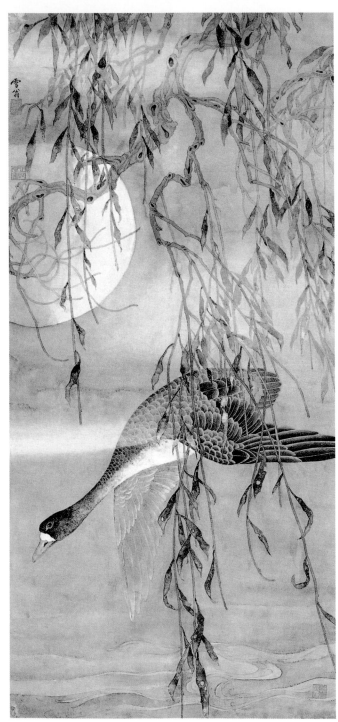

寒月孤雁
1947年
103×48cm

畫院工筆花鳥作品用功尤勤。在表現手法上，仍以工整寫實為主，在傳統技法的基礎上將圖案的裝飾手法和日本繪畫的設色特點結合進去，從而改造了傳統，形成了個人品格。從畫史的角度講，陳之佛這一探索是將傳統工筆花鳥畫向現代意義的一種轉型，是元、明、清以來在工筆花鳥畫方面最有貢獻，也最有造詣的一代大家。

陳之佛的工筆花鳥畫創作歷程可分為兩大時期，一九四九年前以追求畫面唯美為主，作品情調淡泊、冷落、寂寞、雅潔、寧靜，代表作品有〈雪雉圖〉、〈睡鳥〉、〈月雁圖〉、〈梅花宿鳥〉、〈寒月孤雁〉等；一九四九年後的作品追求思想性，作品情調清新、活潑、開朗、繁榮，代表作品有〈鳴喜圖〉、〈松齡鶴壽〉、〈和平之春〉、〈青松白雞〉等。

陳之佛前期作品更多傾向於對古人所類似的意境表現，一種淡泊之情，一種雅潔之美。這與其學畫過程和選擇師事對象密切相關。與普通人所不同的是陳之佛學習工筆花鳥畫是在他中年之後，這一時期，他已經在工藝美術領域卓有建樹，對畫面的感悟，對一些表現手法的運用都不同於一般初學者。陳之佛廣泛接觸工筆花鳥畫是在南京中央大學任教期間，南京為六朝古都，這裡珍藏著大量古代傑作，可能是長期從事工藝設計而帶來的情感偏愛，陳之佛對傳統的工筆花鳥畫可謂情有獨鍾，那精美的表現技巧、嚴謹的造型手法以及頗具裝飾味的畫面形態都與圖案設計有著一種內在的相通。從另一個方面講，陳之佛早年受過舊學教學，對古人的意境與精神也有著些許相融，於是，早年進入花鳥畫領域他便從五代到宋代，以傳統為師事對象，刻意效法，以期從整體繼承這一優秀遺產。但畢竟陳之佛生活在二十世紀，時代的變遷不可能不在他的思想與認識上留下印記，所以在情調上趨於古人，但畫面整

雪雉圖　1937年

體精神上還是有別於古人的。我們還是可以清楚地從畫面中找到他個人趣味的。我們來看具體作品。

〈雪雉圖〉，作於一九三七年，係陳之佛參加第二屆全國美術展覽會作品。畫面畫一雉雞立於石上，低首顧盼，石的四周花草凋零；畫左上方有梅花折枝，疏影參差，枝頭有麻雀兩隻，因受寒而乏生氣；畫幅背景灰朦，白雪紛飄，一派深冬荒寒的情調。畫法上，吸取了宋元雙鉤填彩法，基本上用細筆勾出花與鳥的輪廓，然後填彩；用色上，以淺與薄為主，多平塗為之，並空出線條，重色沿墨線分染，色不壓線；其用線靈活含蓄而不顯刻板，雉雞毛背部為一筆一筆勾勒填色而成，腹部則不是一片一片地畫出，其羽毛似有似無，極其生動自然。通幅作品表現出一派孤寂、荒寒、清冷襲人的「意境」，這或許是畫家自己一種寂寞自憐慘淡生涯的心聲。畫家在追求唯美的同時，多少呈現出一種消極感傷的悲涼。

我們再看同一期的另一幅作品〈月雁圖〉。此幅作於一九四七年，為一長立軸形式。畫幅右側自上而下分布蘆草，斜勢出枝，上畫兩隻飛雁，下為淡黃圓月，全幅作品表現出一種極美的詩意：一個幽靜的月夜，一輪蕩漾在波心上的秋月和在晚風中搖動稀疏清影的蘆葦，讓人們聯想到月光籠罩下的荷塘秋意的朦朧美色。一雙飛雁掠過輕紗般的夜空，向下俯覽，似在尋覓歸宿，又好像被倒映水中

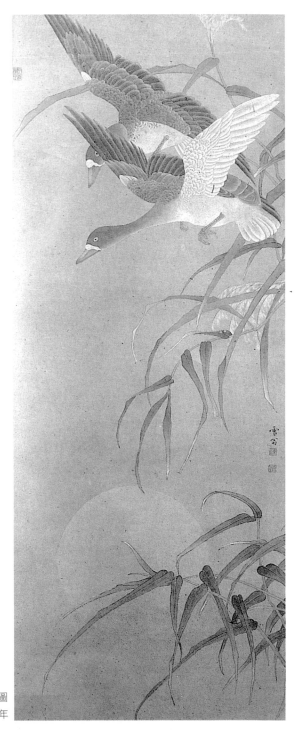

月雁圖
1947年

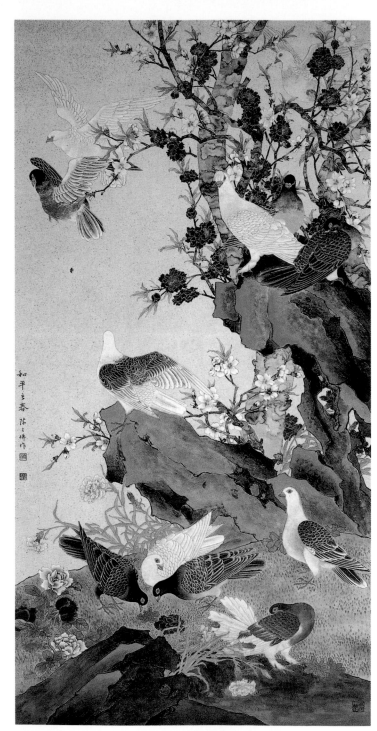

和平之春
(局部) (右頁圖)

和平之春
1960年
168×87cm

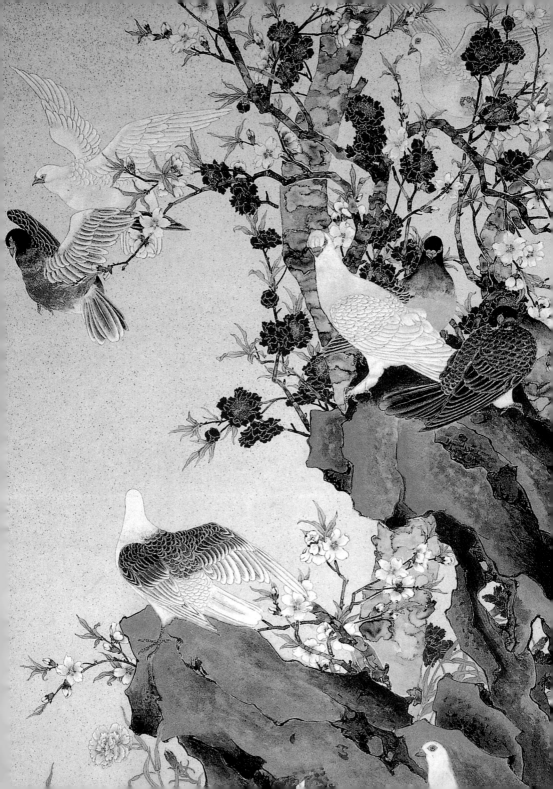

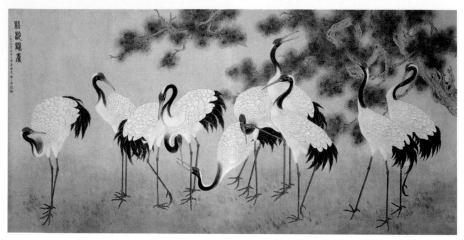

松齡鶴壽
1959年
148×295cm

松齡鶴壽
（局部）（右頁圖）

的明月所吸引。畫中蕩動水際的秋月，微風蕩漾的秋水，輕輕飛掠的雙雁和晚風中飄晃的蘆草，……這一切都處在飛動而又和諧的旋律之中，深刻地描繪出「江涵秋影雁初飛」的詩意，這是唯美的傑作。

〈和平之春〉為陳之佛一九六〇年作品，畫面上初春新鮮艷麗的氣氛沁人心脾。畫家通過對碧桃等幾種春天的花草和群鴿的描寫，表現出一片春光明媚、萬紫千紅的景象，創造出安詳、靜謐、喜悅、和諧的意境，給觀賞者以樂觀的情緒和強烈的美感。畫面中鴿子是主題，被畫家表現得極為自然得體。有的立在玲瓏石上，有的停於綠草坪上，也有的忙著整理羽毛，還有的在覓食、在展翅起飛、在安詳凝望，更有的在晴朗的上空自由飛翔……繁亂中求得協調，顯現出充滿蓬勃生機的和平氣息。這幅作品把春天、鮮花、群鴿集於一體，營造出一派安靜而和平的春回大地的意境，以此象徵著人間和平的美好景象，熱情謳歌了人類追求和平的理想和願望，思想意義高於唯美。如果說在前期作品中多少還存有古人的氣息，那麼這時的作品完全脫離了古人，更多的是個人的風格，時代的氣息。

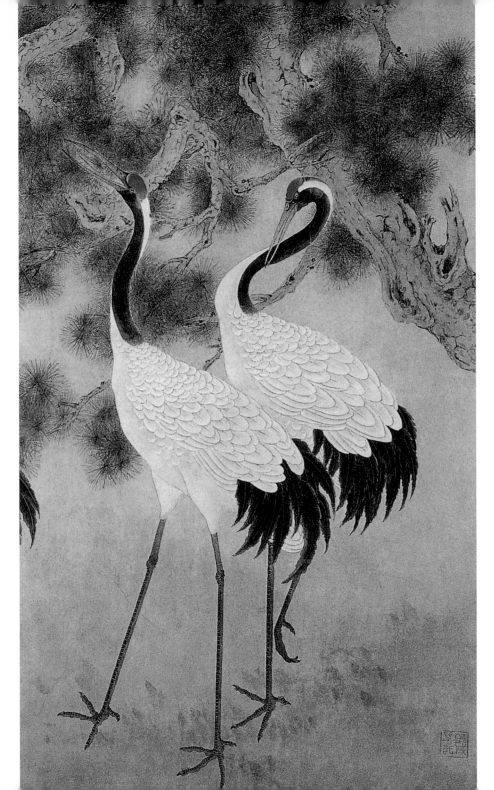

〈松齡鶴壽〉爲陳之佛生平罕見巨作，畫於一九五九年。畫家採用了松鶴這一傳統題材，賦予作品強烈的熱情。畫中畫鶴十隻，參差布列，各具不同神態：有的引吭長唳，有的低首躡足，有的俯仰轉側……而皆健翮修翎、羽毛豐潔、神采煥發，頗有幾分高翔雲漢、扶搖萬里的雄姿。背景爲青松蔥鬱，蘊含著宏大的生命力和強盛鞏固的基礎。鶴與松佈局嚴謹，整齊而統一。在色彩上，黑白相間的毛羽，灰色的腳，加上妍麗的丹頂和青翠欲滴的青松，構成明麗和諧的畫面，極爲協調。通幅作品筆法精奇，氣勢磅礴，是一幅藝術性與思想性完美結合的精品。

陳之佛花鳥畫創作是傳統工筆花鳥畫技法的延續，他的基本表現手法也是鉤勒塡彩，即用工整、勻細生動的墨線，鉤繪物體形象、結構，然後用色分層渲染。但陳之佛在運用這一方法時同樣具有較多創造性，我們從他前後兩期作品中都很容易看出屬於他個人的特色。大體而言，我們可以將這些特色歸納爲四個方面：其一，重寫生，講嚴謹；其二，裝飾性；其三，積水法；其四，清雅的色彩。

1. 重寫生，講嚴謹

陳之佛花鳥畫的成功，很大一方面得力於他長年寫生，即師法造化之功。陳之佛四十歲之後才致力於花鳥畫研究與創作，但他學習繪畫寫生則很早。染織圖案要有寫生基礎，而且主要是花鳥寫生，通過寫生、觀察、體驗與分析，描繪自然界花卉禽鳥的形態特徵，尋找表現對象的本質之美，然後按照圖案的造型法則加以取捨變化，變其形，求其神，而形成豐富多彩的圖案。陳之佛一直重視繪畫寫生，同在日本留學的畫家豐子愷當時就注意到他對素

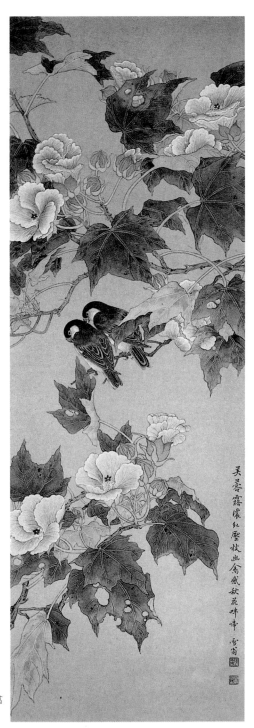

芙蓉幽禽
1957年

描學習的重視，深知他對寫生是下
過長年功夫的。[1]陳之佛的花鳥畫
工整有神，全賴於他重視寫生的緣
故。但陳之佛的高明之處是超越了
客觀之形，在形似之外更得其神
采，可謂來自寫生，又高於寫生。
這一手法的靈活運用使得他的畫面
常見花枝搖曳，帶露迎風，飛鳥鳴
禽，聲影交映，形象活潑而有情
致，曲盡自然生趣。

　　陳之佛花鳥畫的成功還源於他
嚴肅認眞、一絲不苟的作畫態度。
無論是巨幅還是小品，都能筆墨精
妙，刻劃入微，從而使得畫面眞切
感人。從構思到構圖，從形象到色
彩，從整體到細部，表現出作者慘
淡經營，深入細緻的一貫作風。故
神完意足，無一筆不生動自然，無
一處不見功力。越是複雜的畫面越
顯示出他駕輕就熟的高超本領，如
〈和平之春〉、〈松齡鶴壽〉、〈芙蓉
幽禽〉等圖，都是以繁取勝，畫家
巧思精佈，妥貼而生動，刻劃更是
謹嚴而精微，花鬚鳥毳，細入毫
芒，工奪造化。這種嚴謹的作畫態
度，是其成功的基礎。

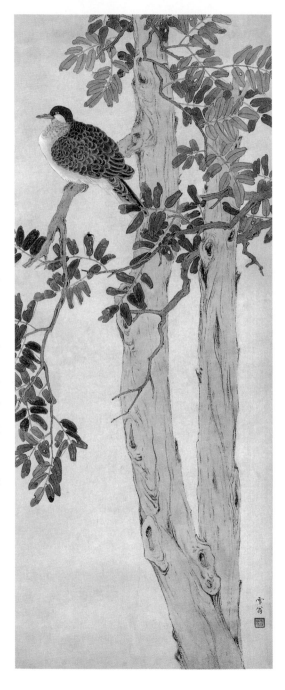

註1.豐子愷《陳之佛畫集》序，人民美術出版社，1959年版。

2. 裝飾性

　　陳之佛是圖案家出身，早年曾熱衷於埃及金字塔陵墓的壁畫和波斯細密畫的研究，其後對敦煌莫高窟的藝術和陶瓷紋飾紋樣也發生過濃厚的興趣，因此他的花鳥畫帶有明顯的裝飾性。在描繪花鳥的現實性基礎上，恰當運用意想的、誇張的、變形的裝飾手法，這是很自然的，也是必要的。而陳之佛的工筆花鳥畫裝飾成分似乎比別人更多一點，我們從他的作品中可體會這一特色。

　　〈秋菊圖〉，畫兩枝紅白相間的菊花，它的花型和色彩均具有圖案化的特徵，穿插的幾叢竹葉也全用汁綠平塗，單純新穎頗含裝飾味。〈槐蔭棲鳩〉圖中，裝飾風格尤為突出：兩株枝葉扶疏的老槐，樹幹紋理和葉子組合，都經過規律化以增強它的美感，樹幹亦以對稱手法處理，與樹葉互相陪襯烘托。〈梅雀山茶〉將白梅鋪滿大部分畫面，然後以圖案處理的方法構成一、二個層次，在枝、花之間留下無數大小形態不同的空間，使人感到枝幹縱橫，枝密花

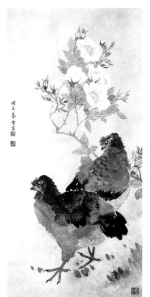

槐蔭棲鳩
1952年
102×40cm
（左頁圖）

薔薇雙雞
1948年

繁，頗具意趣。陳之佛後期畫梅，全以裝飾性形態為之，他將梅花瓣內結構的來龍去脈的線條全部省略，像正面梅花，只畫規律的五瓣外形，比寫意中的梅花畫法還簡練，但就整幅作品看，仍極工整協調，並且整體感趨於加強。

　　其實，陳之佛作品中這種裝飾性手法的運用並非全出於他的獨創，傳統工筆畫無論是人物、花鳥還是山水，都帶

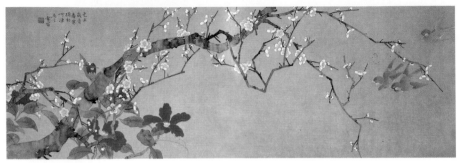

梅雀山茶
1949年
35×104cm

梅雀山茶
(局部)
(右頁圖)

有濃厚的裝飾風格,尤其是花鳥,也正因為這種裝飾味才使得中國工筆畫更富有藝術魅力和民族繪畫特色。只不過陳之佛加強了這種裝飾味,從而形成他自己的特色。

3.積水法

　　中國畫中的積水法,在陳之佛之前已有許多畫家運用,而非他所創,但這卻是他的一大特色。據他的女兒當代工筆花鳥畫家陳修範女士回憶,[1]其父陳之佛通過對寫意畫的「水墨化」和沒骨畫的「撞粉法」的分析探索,並運用熟宣紙不滲水的特殊性能,而使這一特殊技法運用更為普遍。積水是指在用顏色描繪時,讓其飽含水分,趁其潮濕時,再用筆滴上清水或以重色點劃。然後以清水沖開,使其自然流淌滲化,構成水漬痕,以達到事先設計的畫面肌理效果,構成自然天成的趣味。我們看他前後兩期的作品都有這種積水法的畫面。如〈薔薇雙雞〉中雞之羽毛,〈梅雀山茶〉中的茶花葉子,以及多數樹幹等。

　　陳之佛所用積水法通常是根據畫面需要靈活處理,而非千篇一律。有時他是為了表現具體內容而運用積水法,有時是出於意境需要,更多的時候是為對象質感而運用

註1.李有光、陳修範《陳之佛研究》,江蘇美術出版社,1990年9月版,90～91頁。

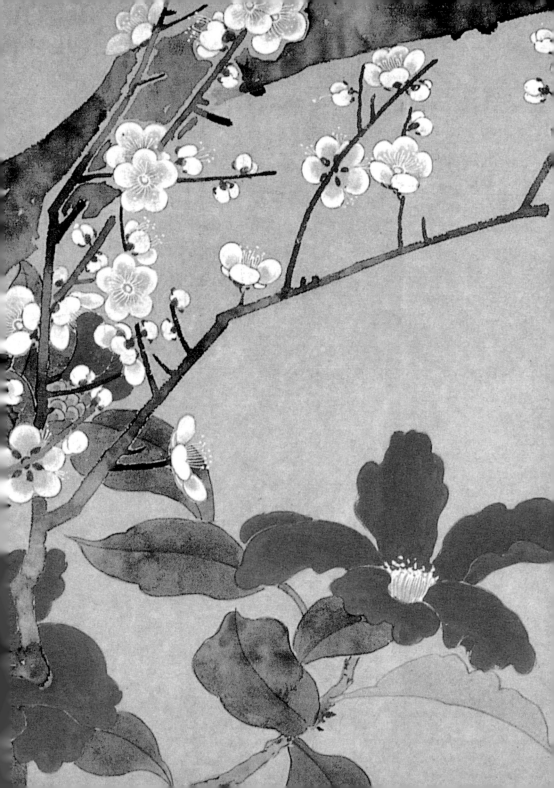

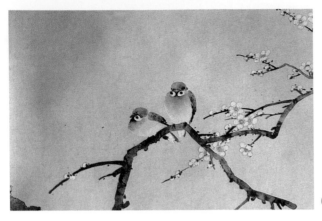

梅花雙雀
（局部）

之。例如：〈和平之春〉的碧桃枝幹，畫家在赭墨底上滴入清水、赭石以及石綠和濃墨，然後小心地控制水的走勢，努力使水色互滲，呈現出斑駁燦爛的畫面色彩，以顯現春的氣象；而〈睡鵲〉的梅椿僅在赭墨的底上點上幾筆清水和濃墨，色彩單純，變化微妙，顯得寧靜雅潔，恰與寒冬之境相協調。

4. 清雅的色彩

工筆花鳥畫色彩的運用極其微妙，陳之佛在用色上多有創造。他著淡色時輕施薄染，有時一遍而就，恰到好處。如〈青松白雞〉一畫中三隻烏骨雞的羽毛，僅在灰色紙上用白粉連染帶絲一次而成，畫得虛虛實實，輕鬆靈活，把雞的組織結構與羽毛的蓬鬆感表現得惟妙惟肖。在敷石青、石綠、朱砂等重色時，他常先施以底色，然後層層分染，視其效果，少則三、四遍，多至八、九遍，染得均勻工細、滋潤厚實。如〈梅花鸚鵡〉中鸚鵡的羽毛，用朱砂、石青等礦物質顏料，一層一層地分染，色彩由淺至深，由明至暗，十分和諧，每片羽毛都一絲不苟地空出墨線，顯得清雅而又凝重。

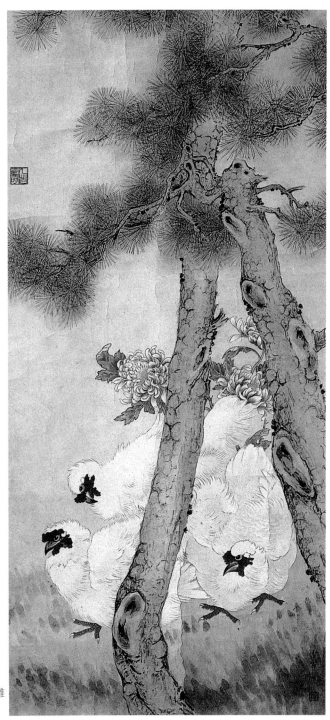

青松白雞
1953年

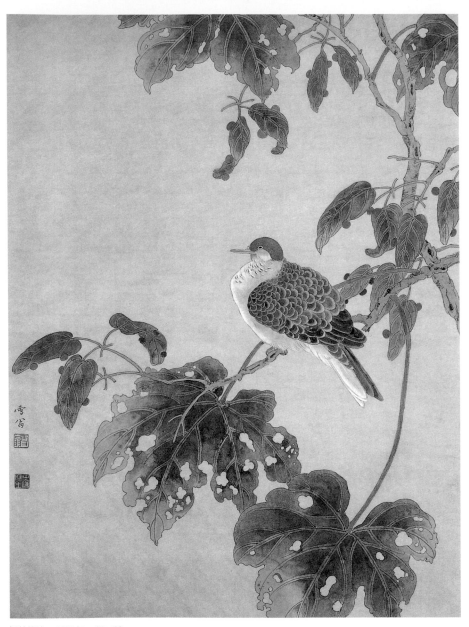

桐枝棲鳩　1952年　67×50cm

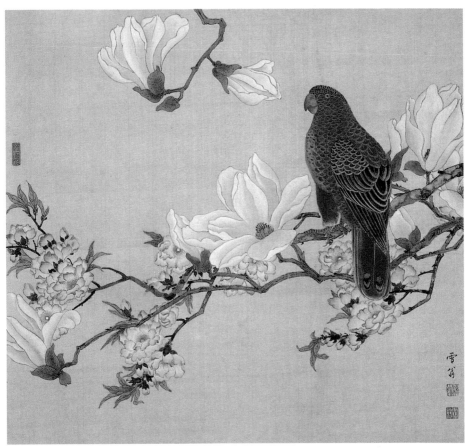

玉蘭赤鸚　1942年　69×51cm

　　在畫面整體色調的統一與處理上，陳之佛既借鑒了傳統的處理手法，又多受日本畫的影響，追求畫面清淡典雅的色調。如〈桐枝棲鳩〉、〈鵓鴿秋荷〉等，以明淨柔和之色，表現出格調高雅、清新空靈的藝術效果，雅而不薄，清而彌永。〈玉蘭赤鸚〉則在淡米黃色的絹上畫潔白的玉蘭與淡粉紅的碧桃，這幾類色與底色形成柔和之美，鸚鵡卻大膽地用朱砂畫成，紅裝素裹，使得主題十分突出，整個畫面形成一個暖色調子，雖如此，整幅作品仍不覺火氣。〈秋菊白雞〉畫一對白雞靜中有動，朱冠

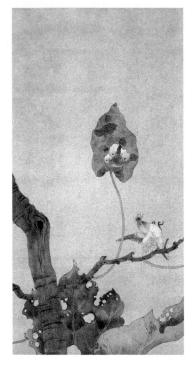

桐枝小鳥
1945年

鶺鴒一枝
1944年
99×32cm
（左圖）

黑翅，把雪白的羽毛襯托得簡俊典麗。秋菊臨風，淡淡粉紫，斑斑朱色，淡綠色的地面映襯著青色的巧石，強烈艷妍而又不可思議的和諧。這些作品在用色上體現了陳之佛清淡平和、明淨高潔的美學風格。

　　陳之佛作品中這些特色的呈現是與他對工筆花鳥畫艱苦探索分不開的。在探索的過程中，他摸索出一套行之有效的學習與研究方法，對後人學習工筆花鳥畫啓示極大。他曾說：「我研習工筆花鳥畫沒有專門的師承，在多年的悉心研究、實踐過程中，深深地體會到『觀』、『寫』、『摹』、『讀』四個方面，對繪畫創作來說，是非常重要的，我照這樣的方法來學習，當時覺得學畫的進展較快。」[1]

　　註1.陳之佛〈研習花鳥畫的一些體會〉，載《光明日報》，1961年5月6日。

陳之佛的「觀、寫、摹、讀」被後人稱之爲「四字訣」。「觀」就是深入生活，觀察自然，並欣賞優秀作品。深入生活，對物寫生，通過觀察、體驗、分析、描繪自然界的花卉禽鳥的形態特徵，尋找出對象的本質美。「觀」的過程是熟悉、理解的過程，只有在「觀」的基礎上才可能創造出感人的形象。欣賞優秀作品的目的在於通過觀賞、研習他們的筆墨、色彩技法以及意境開掘的方法，吸收別人的長處爲我所用。「寫」和「摹」是鍛鍊藝術基本功的具體實踐。「寫」是指寫生，練習技巧，把握形象特徵，提高造型能力，並通過寫生而搜集素材。「摹」是指臨摹，通過「摹」而研究古今中外名作的精神理法，吸收其中的優點作爲借鑒。「讀」屬於提高自身修養的一種途徑，要研讀中外文學

鶺鴒秋荷
1948年
32×43cm

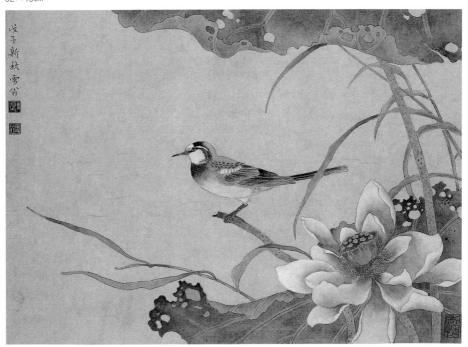

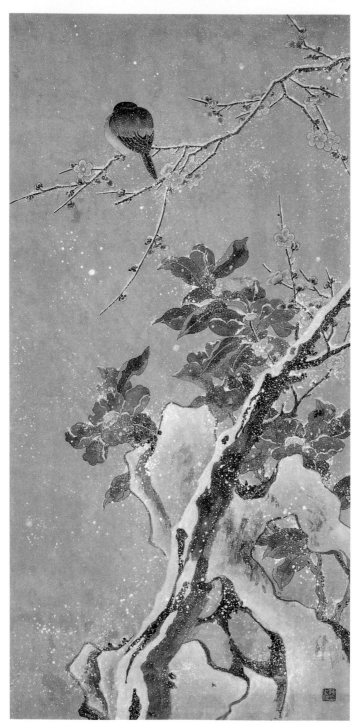

花石雪禽
1946年
87×41cm

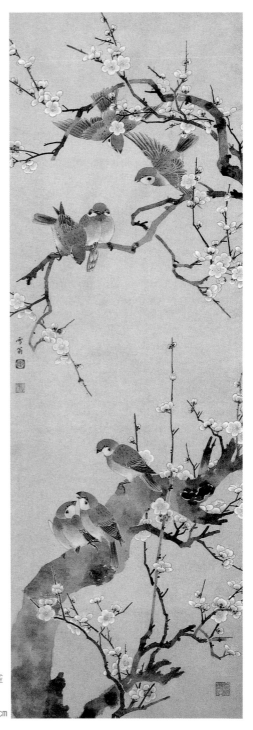

梅花群雀
1946年
102×34cm

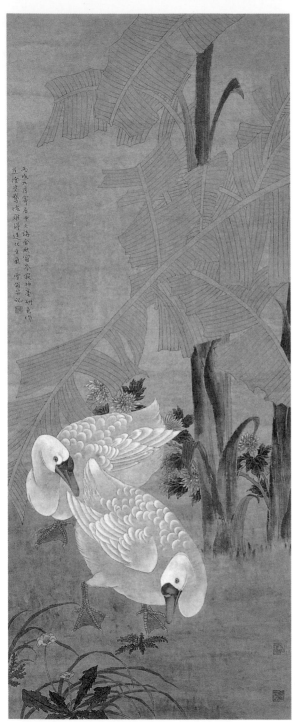

蕉蔭雙鵝
1946年
125×51cm

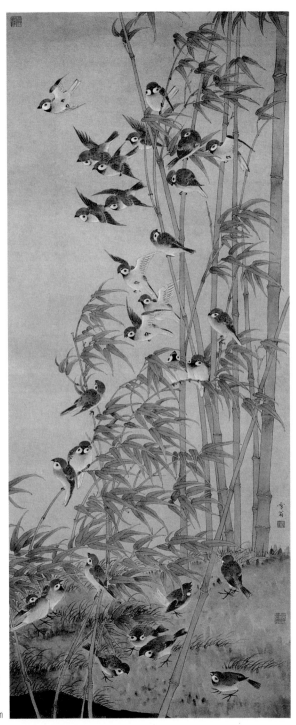

翠竹群雀
1946年
138×54cm

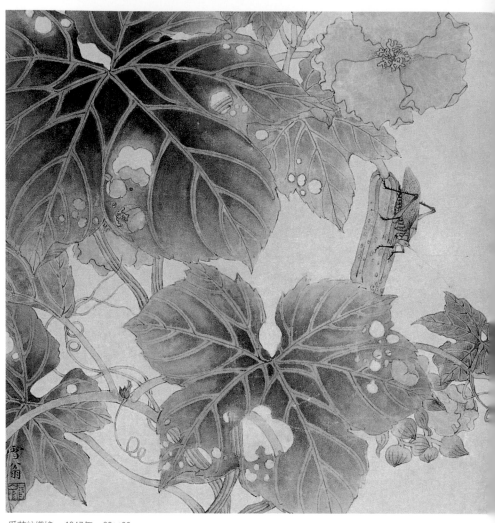

瓜花紡織娘　1947年　32×32cm

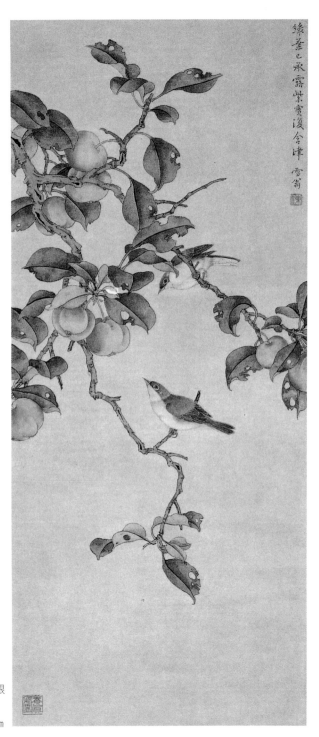

綠葉已承露紫實復含津 雪翁

海棠繡眼
1947年
78×33cm

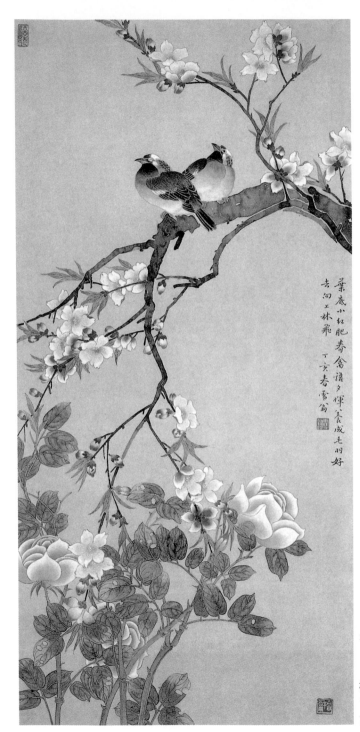

葉底小紅肥春禽語夕暉養成毛羽好去向上林飛 丁亥春雪翁

梅花宿鳥
（右頁圖）

桃花春禽
1947年
78×37cm

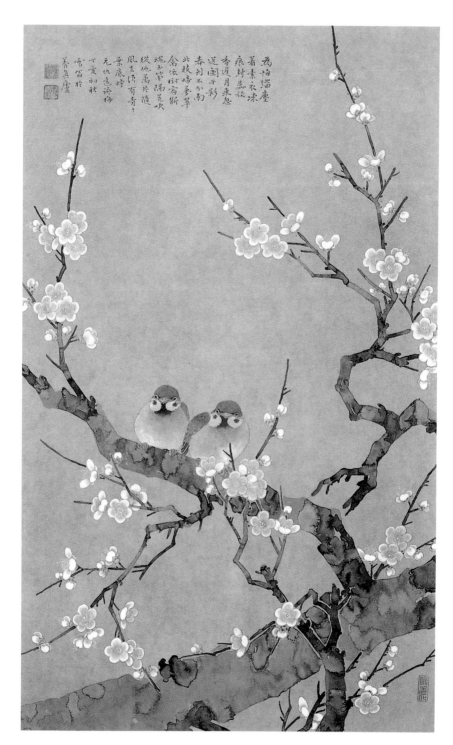

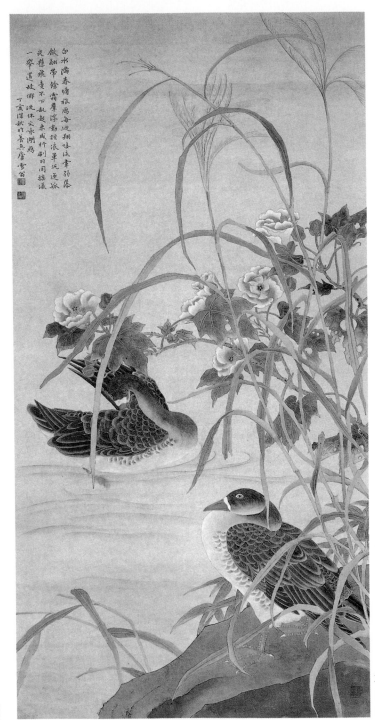

白水滿春塘旅雁每迴翔喋流青芴落
飲啄帶餘霜浮動隨波狀棄況逸派
光態飛竟不下亂起未成行刷刷同揉漾
一舉遠故鄉 洪休文永湖鴈
丁亥澡秋作青兵廬簦畣

浴雁
1947年
134×66cm

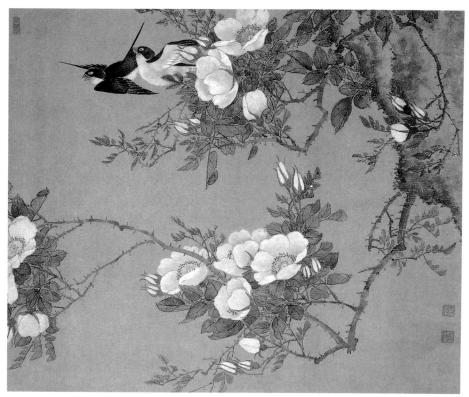

薔薇雙燕　1947年　53×63cm

作品、技法理論和古人畫論等，以求得廣博、深厚的藝術
修養。

　　這「四字訣」的學習和研究方法，由陳之佛創造並身體
力行，但它適應於任何有意於繪畫探索者，所以今天仍有
著極大的借鑒價值。

　　陳之佛的工筆花鳥畫，繼承了中國傳統工筆花鳥畫的
優良傳統，融匯了西洋繪畫尤其是日本繪畫及姊妹藝術之
長，既富有強烈的傳統色彩，又具有鮮明的時代氣息。他
的作品嚴謹工細，一絲不苟，他的作品既生動自然又富有
裝飾意味。在意境上，既表現出清新雋永、雍容典雅的格
調，又包含深沉靜穆、意韻醞濃的情致。陳之佛對中國工

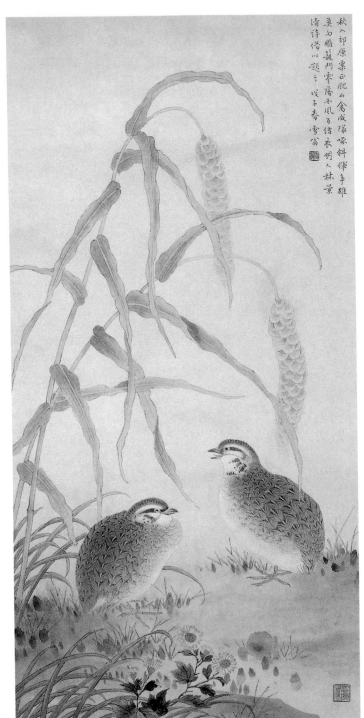

秋谷鵪鶉
1948年
66×32cm

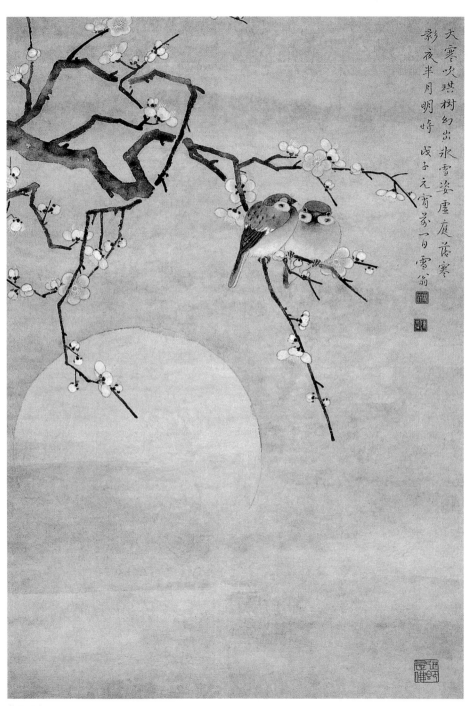

大寒吹噓樹幻出氷雪姿虛庭落寒影夜半月明時 戊子元宵前一日 雪翁

梅月眠禽　1948年　86×39cm

95 ●

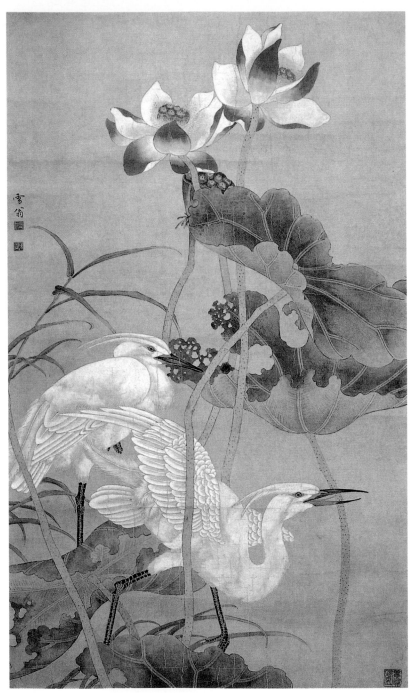

荷花白鷺　1952年　85×49cm

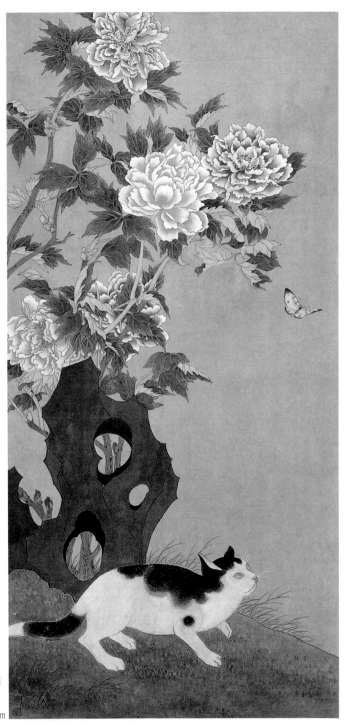

文貓伺蝶
1952年
112×52cm

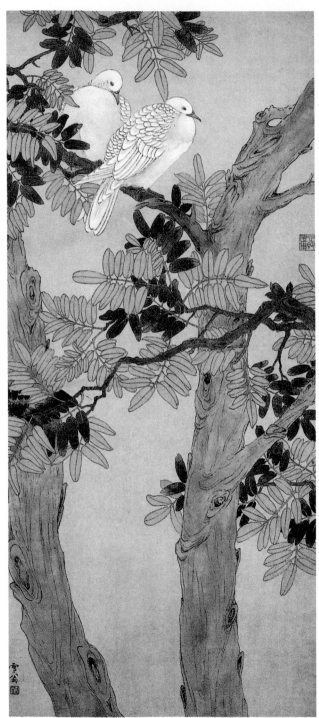

雙樹棲鳥
1952年
93×41cm

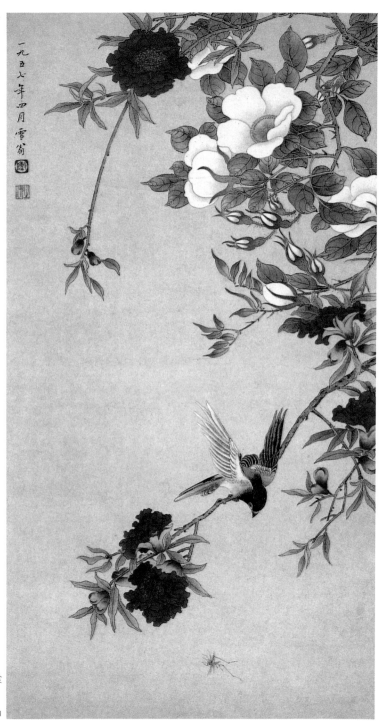

花蔭覓食
1957年
63×34cm

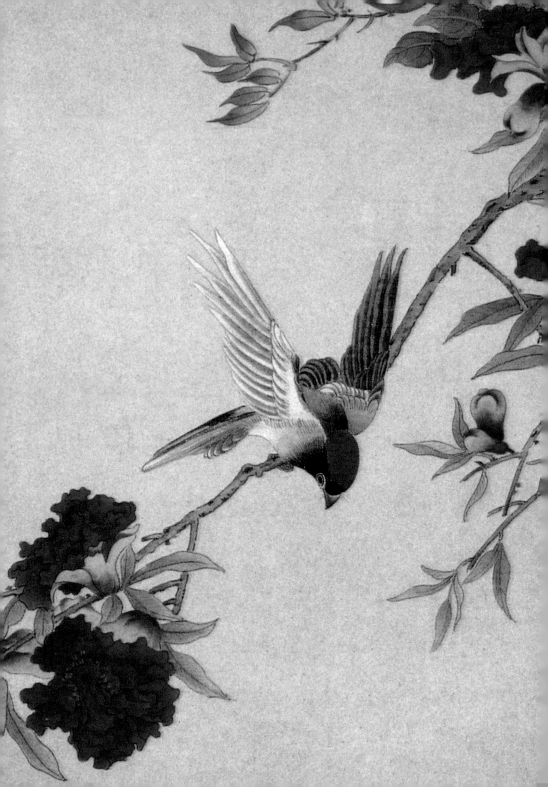

筆花鳥畫發展的貢獻是巨大的，他的後人評他：「匯古通今，中外合璧，開拓了工筆花鳥畫的新境界，在中國工筆花鳥畫的發展史上，樹立了又一個豐碑。」[1]比照他的作品，這一評價並非言過其實。

　　陳之佛雖爲一代工筆花鳥畫大家，但他主要從事的還是工藝美術教育與研究。所以他的藝術創作不僅表現在中國工筆花鳥畫方面，在工藝美術領域同樣成績斐然。

花蔭覓食
（局部）（左頁圖）

芙蓉翠鳥
1957年
36×42cm

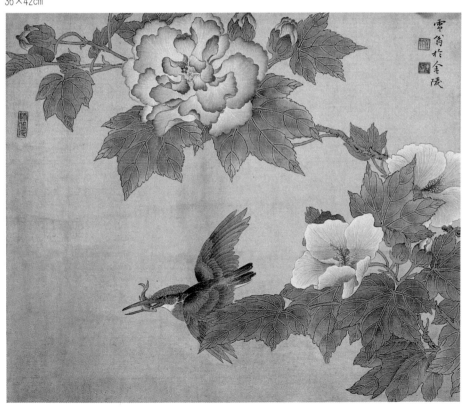

註1. 李有光、陳修範《陳之佛研究》，江蘇美術出版社，1990年9月版，93頁。

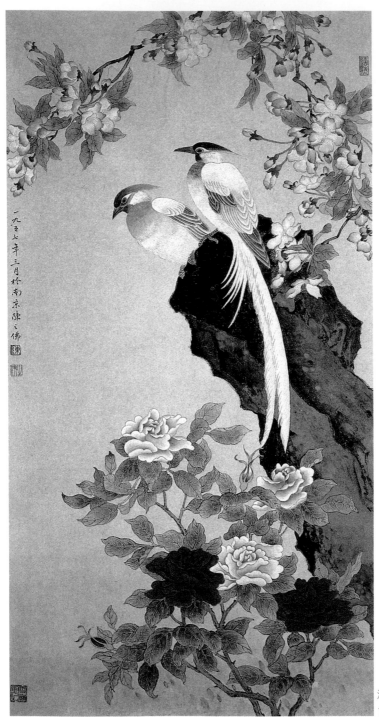

海棠綬帶
1957年

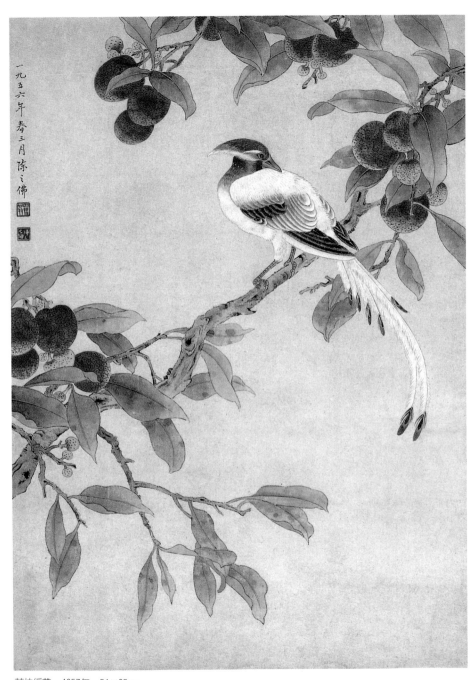

荔枝綬帶　1957年　51×35cm

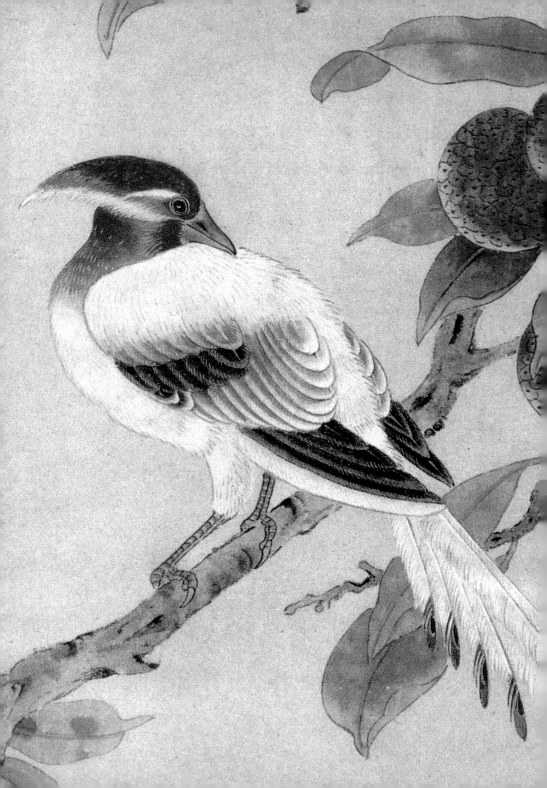

工藝美術創作與設計

　　作爲教育家與設計家，陳之佛在工藝美術領域的成就主要表現在三個方面，即工藝設計、圖案理論研究以及對中國古代圖案的系統整理與發掘等。

1. 工藝設計

　　陳之佛一生作過大量的工藝設計，其中在書籍裝幀設計和郵票設計方面更顯突出，精品較多。

　　書籍裝幀早期作品有爲商務印書館出版的《東方雜誌》作的裝幀設計。《東方雜誌》早年影響很大，係十六開本大型綜合性雜誌。這本雜誌內容豐富，涉及世界各國古今各方面問題，更注重中國傳統文化、科學、經濟以及現實等問題，民族色彩十分濃厚。陳之佛應約從第二十二卷(1925年)起一直到第二十七卷(1930年)之後，連續多年爲之作裝幀設計。陳之佛根據雜誌內容，在裝幀設計上力求做到既表現出民族風格又呈現多樣化的特色。

　　《東方雜誌》第二十二卷封面，以中國漢代畫像磚中的人物、車馬以及鳥類圖形的素材組織成裝飾畫，其中鳥類爲裝飾花邊，又以秀美、勁挺的瘦金書變體字爲雜誌名稱，顯示出濃厚的民族氣息。在構圖上，上爲雜誌名稱，中爲裝飾主圖，下爲雜誌卷號以及出版日期和內容要目，再綴以橫排的裝飾花邊，謹嚴而大方。色調上，整個封面爲白色底，雜誌名稱的橫方塊是菊黃色，裝飾主圖和花邊

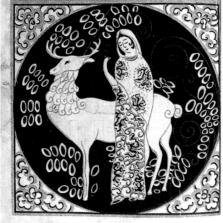

《東方雜誌》封面(二幅)

是熟褐色，文字以黑色爲之，整個色調以樸實、大方、沉著見長。

《東方雜誌》第二十五卷第十三號的封面，用類似中國民間漆金畫的形式，在黑底上用假金色繪畫。在一個圖案方框內的圓形中，繪著嫦娥倚著一頭鹿在相思大地人間的情景，具有別開生面的藝術意境。第二十六卷第七號的封面裝飾畫用類似中國傳統木刻版畫中的陰刻版畫形式，表現清雅的江南山水，遠山和近石錯落對比，山崗樹叢隨風搖曳，平靜的湖面上一葉江南特有的烏篷船輕移而去，意境頗含詩意。第二十六卷第十六號封面裝飾畫，用類似中國民間木雕畫的形式，線條稚拙、渾厚，形象誇張，描繪一棵果樹下兩隻慈祥對稱而立的綿羊，象徵一種吉祥的涵義。

陳之佛爲《東方雜誌》所作裝幀設計的成功，在文化界影響很大。隨之，當時許多出版社和雜誌期刊都紛紛約他作設計。爲《東方雜誌》做裝幀之後，他又應鄭振鐸[1]之約爲《小說月報》作設計。

《小說月報》第十八卷(1927年)，每一號的封面都作

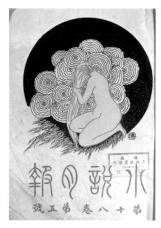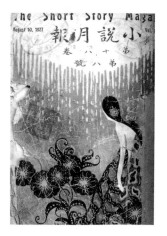

《小說月報》封面
(兩幅)

註1.當時鄭振鐸爲《小說月報》主編。

不同的處理，不僅刊名字體不同，而且各期都以不同環境中的不同女性形象，表現出女性健康的形體美，並賦予這些形象以真切的生命感：有的是浴後梳妝的少婦，有的是神話中的舞女，有的是花圃中的育花女，有的是繁星之夜花叢草坪中的幻想人，有的是山野湖邊的悠閑客……神情、服飾各不相同，藝術表現手法亦有區別：有以淡雅水彩為之，有塗濃重的水粉色，有用金碧輝煌的鑲嵌畫，還有的純以清麗柔暢的線描畫，給人以不同意趣，不同美感的藝術享受。

《小說月報》後來改版為《文學》，陳之佛繼續為《文學》作設計工作。《文學》月刊創刊號和整個第一卷，在茶黃底色的封面上，以幾何圖形的圖案處理方法畫有奔馬、疾駛的火車、工廠的廠房、船舶的方向盤和電力閃光等組成的裝飾圖案，寓意著人類社會按照必然的規律不可阻擋地向前發展的涵義。

陳之佛還為許多新文藝書籍作裝幀設計。他為天馬書店出版的書籍設計，環襯用細柔的線條，繪著兩匹長著翅膀的飛馬，在天空迎著太陽並頭飛奔；而扉頁均以中國古代青銅器的裝飾紋樣，加以變化組織成四周的花邊，居中則一律直行排列長仿宋體書名，右邊上方置著譯者姓名，亦以長方宋體。這類書籍

《魯迅自選集》封面

設計不講究主題思想，純粹追求一種裝飾美感。這一時期典型作品有：《魯迅自選集》、《茅盾自選集》、《郭沫若自選集》、《創作的經驗》、《蘇聯短篇小說集》等。

但是，有些書籍的設計又頗多含義。如為魯彥著的短篇小說集《小小的心》一書的封面設計，雖然用的是幾何圖形作裝飾，但是在構思和藝術處理上也多少象徵性地表現一點與書籍有關的內容。封面裝飾圖案上所用的兩顆對稱的小心，就是為了寓意書中一篇題名〈小小的心〉的短篇小說的主題。為黎錦明著的中篇小說《戰煙》所作的封面設計，用在天空戰鬥的飛機和地下戰場的槍林刺刀組成畫面，鮮明地寓意著上海軍民堅決抗戰的英勇氣概。書名「戰煙」二字，也用形似鋒利的戰刀的筆法組成，更加強了書籍的戰鬥氣氛，凡此與書中所表現的內容相表裡。

陳之佛的裝幀設計，注重體現民族特色，又力求多樣變化，並且多與裝飾美相結合形成屬於他自己的裝飾風格，在中國現代裝幀史上佔有獨特的地位。

陳之佛以鶴為主題形象設計過三枚郵票，一九六二年由郵電部公開發行。分別為〈翠竹雙鶴〉(8分)、〈碧空翔鶴〉(10分)和〈松濤立鶴〉(20分)，一九八○年在中華人民共和國建國三十周年郵票評選中被評為最佳郵票。

丹頂鶴長期以來是中國人民喜聞樂見的福壽形象。人們常把它視為「仙禽」，用來象徵長壽。在二千多年前的《詩經》上就有「鶴鳴于九皋，聲聞于天」[1]的讚詞，充分表達了丹頂鶴的英俊形象和雄豪氣魄。陳之佛對鶴情有獨鍾，他畫過許多有關丹頂鶴的工筆花鳥畫，諸如〈松齡鶴壽〉、〈梅鶴迎春〉、〈鶴壽圖〉等，他對以鶴為題材的繪畫、

1961年陳之佛設計的「丹頂鶴」特種郵票

註1.《詩經‧小雅》中〈 鴻雁之什 〉篇〈 沔水 〉。

裝飾形象作過系統收集和研究①。所以這三枚郵票他選擇了鶴作為主題形象。既體現出中國的民族特色，以利於國際間文化交流（因為郵票具有一種自然的國際交流的藝術品特性），又符合中國人的審美心理。

〈翠竹雙鶴〉用對角線構圖，以虛映實，把一隻鶴伸出來的丹頂頭頸放在空曠處，格外醒目，彷彿發現了什麼新希望。〈碧空翔鶴〉用分形構圖，兩隻飛鶴你追我趕，穿越彩雲掠空而過。〈松濤立鶴〉為工字型構圖，丹頂鶴巍然獨立於岩石上，側身翹望，面對洶湧澎湃的海浪毫無畏懼。全套作品均以中國畫工筆形式畫出，但簡潔空靈，主題突出，極合乎郵票設計要求。

陳之佛的郵票設計既反映出他作為工筆花鳥畫家的高超匠心，又體現出他在工藝美術設計方面的傑出才能。

2．圖案理論研究

中國工藝美術有著悠久的歷史，它的圖案異常豐富，但這些圖案藝術是以手工業為基礎的，所以缺乏理論基礎。在陳之佛從事圖案理論研究之前，中國的圖案理論研究幾乎是一片空白。陳之佛在這方面做了許多具有開拓意義的研究。

A．關於民族傳統：陳之佛特別重視圖案的民族傳統。他在理論上多次作系統闡述。一九三○年，他出版了專著《圖案法ABC》，其中寫道：「研究古代的作品，只在裝飾模樣的歷史的知識上著想，還是不足的。應該研究過去的作品中所含的諸原則，人類和圖案的關係，一種圖案與當時人民的生活和理想，究竟在怎樣條件之下才產生的，關

註1.陳之佛〈談「丹頂鶴」郵票的設計〉，載《集郵》，1962年第4期。

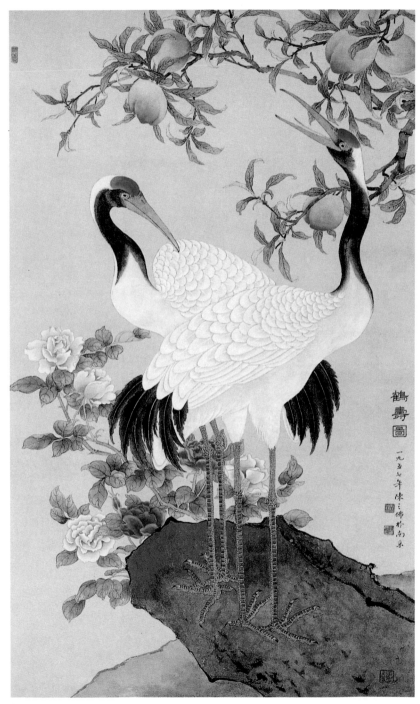

鶴壽圖　1957年　100×58cm

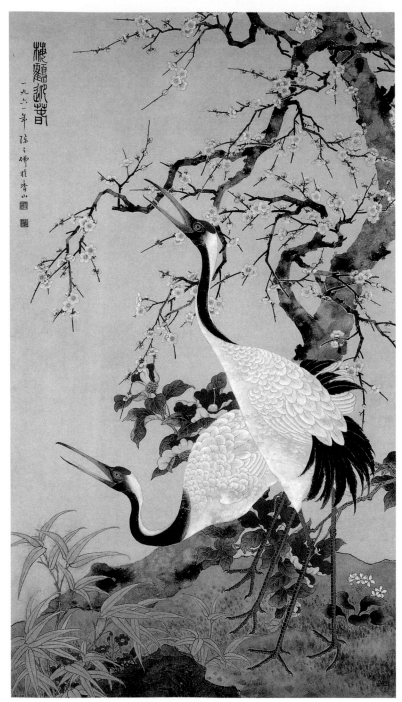

　梅鶴迎春　1961年　144×82cm

於這等的研究，是最切要，而且也是最有益的。就是研究裝飾的外貌，也比較還是在何時代或者何種原因要施裝飾這等問題上緊要些。然古代的作品，固然大都可以使我們有深強的感想，但是其中也有無價值的。對於這點，須得仔細辨別。」[1]這是一種對民族藝術遺產最爲辯證的理論，對當時中國圖案界影響很大。當時有人主張復古，有人主張西化，陳之佛的正確見解，開闢了新興圖案的健康之路。

在〈談工藝遺產和對遺產的態度〉[2]一文中，他從陶瓷、漆器、青銅器、織繡等方面深入細緻地敘述了中國獨特的優勢和在世界上的影響。並闡述了對待這些遺產的正確態度，亦引起極大反響。

B. 有關圖案的基礎理論：陳之佛早期理論著作，在這方面著筆較多。《圖案法ABC》、《圖案教材》等，對圖案基礎理論敘述簡明、清楚、深入淺出。比如，針對當時提出圖案造型的規律是「版、刻、結」的錯誤理論，陳之佛予以反駁：「把郭若虛論畫的用筆三病：『版、刻、結』拿來作圖案造型的規律，真是荒唐透頂。這完全是自己想標新立異而對教學開玩笑的表現。」[3]他又說：「造形是否必須做到版、刻、結才能得到好效果呢？通常說呆板或滯鈍不靈叫做版，妄生圭角叫做刻，欲行不行，當散不散，似物滯礙，不能流暢叫做結。從這意義看來，版、刻、結的造形也不是好的。即使是幾何形的造形特點也不是版、刻的；幾何形貴乎有變化，要求變化，就不是版了。幾何形畫圓不成圓，畫方不成方而妄生圭角，總是不行吧。所以『格律

註1. 陳之佛《圖案法ABC》，上海世界書局，1930年版。

註2. 刊於《工藝美術通訊》，1956年第3期。

註3. 陳之佛〈對「圖案基礎」初稿的意見〉，未發表文稿，錄自李有光、陳修範《陳之佛研究》，江蘇美術出版社，1990年9月版，176～177頁。

紋樣設計

謹嚴和結構緊密』與『結』的意義更是大大不同。」[1]所以陳之佛特別重視弄清圖案概念，他說：「搞圖案首先把圖案的概念搞搞清楚，把圖案教學的目的，教學的內容，教學的方法，搞搞清楚，是必要的。」[2]如果概念不清，確實不能明確教學目的，必然會空做表面文章。

　　C. 審美與實用：工藝美術的本質是審美與實用的統一，因此，它也是圖案設計的生命。陳之佛非常強調對於

註1.陳之佛〈對「圖案基礎」初稿的意見〉，未發表文稿，錄自李有光、陳修範《陳之佛研究》，江蘇美術出版社，1990年9月版，176～177頁。

註2.陳之佛〈對「圖案基礎」初稿的意見〉，未發表文稿，錄自李有光、陳修範《陳之佛研究》，江蘇美術出版社，1990年9月版，176～177頁。

紋樣設計

這「兩個要素」的把握，這種觀點始終貫穿在他的圖案理論
之中。他認為：「圖案之成立，包含著『實用』和『美』兩個要
素，這兩者的融和統一──實用性和藝術性的協調，便是圖
案的特點。故圖案在藝術部門中，決不是一種無謂的遊
戲，也不是一種表面裝飾，而是與樣式不可分離的生活藝
術。……所以圖案教育，實際就是生活教育。學校中實施
圖案的教學，對於培養精神能力(美感的陶冶)和創造能力
(技藝的磨練)能夠收獲相當的效果，是不可否認的。它的
作用，不但美化生活，充實生活，而且喚起我們的歡樂，
感到生活的幸福，同時在教育上對於創造能力的培養，生
產能力的開發，由圖案的教養，也必然能起一定的推動作
用。」[1]

　　對於「美」和「實用」兩個要素，為了便於研究，陳之佛

註1.陳之佛《圖案法ABC》，上海世界書局，1930年版。

紋樣設計

又細分為：「美的要素——形狀、色彩、裝飾；實用要素——使用上的安全，使用的便利，使用上的適用性，使用的快感，使用慾的刺激。」[1] 從而在理論上闡明了審美與實用在工藝美術中的重要性。

D. 圖案形式美：陳之佛在理論上詳細論證了圖案的形式美規律。他說：「圖案的美的要素，主要包括內容美和形式美兩方面。內容美是圖案製作上首先應重視的問題。題材是否能適應於器物，是否能符合於人民的需要和愛好，圖案的創作是否能表現時代的精神面貌，是否能使人發生崇高的、偉大的、優美的、愉快的種種感情，這些都是內容美的作用。所以內容美可說是圖案創作中一種內在的力，也就是藝術的生命。形式美在圖案上包括形狀的美、色彩的美、裝飾(紋樣)的美。形式美的表現，在圖案的創作設計上也是極關重要的一端，一切圖案如果對於形狀、色彩、裝飾方面不能顯現高度的美，就必然會貶低圖案的價值。」[2] 他又說：「談形式美不等於形式主義。形式美說起來很簡單，例如多樣統一、對比、調和、節奏等等，從事藝術創作的人都知道，但是許多青年還迫切要求了解這些概念的具體內容，以及它們在不同條件下的規律。探討形式美需要遵循的一個原則，就是必須從具體問題入手。」[3]

陳之佛在中國早期圖案理論研究成就卓著，三〇年代他不僅發表了許多有關工藝美術的學術論文，探討圖案理論，同時還著有《表號圖案》、《圖案教材》、《中學圖案

註1.陳之佛《圖案法ABC》，上海世界書局，1930年版。
註2.陳之佛《新圖案教材》，係1952年末發表手稿，錄自張道一文〈陳之佛與工藝美術〉，載《實用美術》，1983年第12期。
註3.陳之佛《新圖案教材》，係1952年末發表手稿，錄自張道一文〈陳之佛與工藝美術〉，載《實用美術》，1983年第12期。

《圖案構成法》封面

《表號圖案》封面(左圖)

教材》、《圖案構成法》以及《圖案法ABC》等多部著作,在
圖案理論方面發揮了奠基作用。

3. 對中國圖案遺產的整理與發掘

　　陳之佛對於中國民族工藝美術遺產有著精湛的研究,
並竭盡全力保護和整理這些優秀遺產。早在一九二六年,
他就矚目中國的民間工藝美術,曾花費十多年的時間,搜
集了幾千種中國民間藝術,如剪刻紙、插圖、木版年畫之
類。一九三四年他在《表號圖案》一書中,專門列了「中國
表號圖案及其意義」和「中國之寓意畫題」兩章。較爲系統地
將這些富有濃厚民族色彩的傳統吉祥圖案擷於此書,並作
了詳細說明。一九三七年的《圖案構成法》一書,以〈中國
古代幾何學圖案〉作爲第一頁,選登了中國古代建築彩畫

的精美紋樣，並收集了許多中國歷代精湛的紋飾和器物造型，諸如秦漢瓦當、漢磚、漢鐸、銅鏡上的紋飾，漢畫像石上的裝飾畫，宋瓷圖案，以及綿緞、刺繡上的雲紋、水紋圖案等等。

　　一九四九年後，陳之佛又不遺餘力地搜集、挖掘、整理古代工藝美術，拯救了一批瀕臨絕境的傳統工藝美術。

　　針對江蘇省豐富的工藝美術。陳之佛在深入細緻地考察後，他提出了四條積極解決的辦法：[①]一，工藝美術的領導關係問題，必須及早的解決，文化部門決不能放棄領導，並應取得有關部門的配合與協助；二，工商關係上的一切不合理的情況，必須及早予以糾正；三，對於將要趨於「人亡藝絕」的遺產，應採取積極措施，予以搶救；四，希望能籌備召開藝人與工藝美術工作者的代表會議，把江蘇工藝美術事業上所存在的問題攤開來，切實的研究一番，並加以解決。他的坦誠發言和建議，對江蘇民族工藝優秀遺產的整理和發展具有積極作用。比如南京云錦研究所的成立與陳之佛的奔走、呼籲、敦促息息相關；蘇州刺繡重新獲得發展也有陳之佛很大功勞。

　　陳之佛在工藝美術領域的藝術成就遠不止這些，從一九一六年到一九六二年的四十六年中，陳之佛無時無刻不在關懷著中國工藝美術事業的發展，他培養學子，他著書立說，他從事工藝美術設計，他挖掘整理古代工藝美術遺產……，他嘔心瀝血辛勤奮鬥一生，他是中國現代工藝美術當之無愧的先驅者。

註1.1953年，陳之佛在江蘇省人民代表大會上的發言，錄自李有光、陳修範《陳之佛研究》，江蘇美術出版社，1990年9月版，77頁。

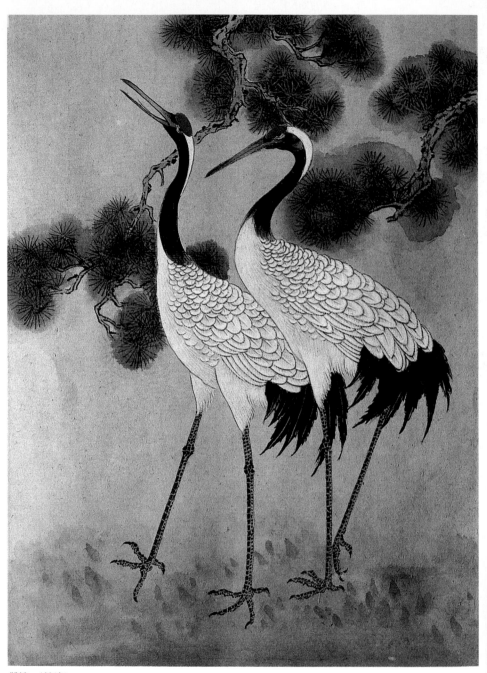

雙鶴　1961年

藝術的活動是情感，情感的勢力往往比理智還強大，所以利用他作為一種工具，以求達成利用的目的，原是可以相當收效的，但就因為藝術是情感的表現，與生活經驗息息相關的，它於個人於社會當必有更深更廣的意義。

　　—〈藝術對於人生的真諦〉，《新中國月報》第一卷第二期

　　畫以熟中帶生，亂中見整為勝。學畫須辨似是而非者，如甜賴之於恬靜，尖巧之於冷雋，刻畫之於精細，枯窘之於蒼秀，滯鈍之於質樸，怪誕之於神奇，臃腫之於滂沛，薄弱之於簡淡，失之毫厘，謬以千里。

　　論畫之巧拙，山水當拙勝於巧，花鳥當巧勝於拙。余謂山水應有七分拙，花鳥應帶三分拙。若僅求其巧而不解於拙，則流於薄弱矣。作畫貴靜淨，靜則雅，淨則美，靜在心靈之修養，淨在技巧之修養。

紅梅
1938年

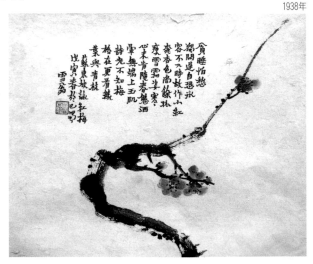

　　凡臨摹名作，必須探討其筆墨，噓吸其神韻，若徒求形似，食而不化，亦復何益。寫生之道，貴求形似，然不解筆墨，徒求形似，則非畫矣。東坡詩云：「論畫以形似，見與兒童鄰」其意即在乎是。而世之拙工，往往借此以自

寒枝
1938年

文其陋，可稱大謬，殊不知不求形似正所以求神也。若任
意塗抹，物非其物，亦非畫矣。古人有不似之似之語，此
非造妙自然，莫能至此。

——〈學畫隨筆〉，《學識雜誌》第一卷第十期，1947年

　　藝術家往往有自矜才能的癖性，他的作品明明是煞費
苦心得來的，他卻對人說是信手拈來的。明明是嘔心瀝血
出來的，他卻對人說是不加思索得到的。明明是經歷時日
用全力作成的，他卻對人說是頃刻而成，很不費力的。其
實他們心裡也明白，世間沒有那樣容易的事。

　　雖然中國文字上也常見有所謂「出口成章」、「一揮而
就」、「倚馬萬言」、「斗酒百篇」一類的成語，這恐全是形容
作家才盛之詞，即使真有其人，也必是其人苦心努力，長
期修養後的收獲。我們只見他的收獲，而不見他的收獲所
經過的艱辛而已。不經過一番苦心的鍛鍊，藝術作品決不
會有成就的。況且真正藝術家的創作，要投到深淵裡去披

泥探珠，豈有不勞而獲之理！

中國的美術工藝，歷代作品本不後人。就據大家所公認的最著名的工藝品來說，如江西的瓷器，福建的漆器，廣東的牙雕，湖南的繡品，江浙的絲織，宜興的陶器，天津的地氈，北平的七寶燒，其他金石竹木等類，也各有精品，差不多各省各有特產的工藝品。然而這等工藝品到現在大多數都是衰落不堪，非但不能和外國工藝品媲美，就是和前代的作品相比較，也不知相差要多少了。無論質地，圖案，技巧，都是漸趨惡劣，有的甚至不堪寓目，其模樣，色彩，不是惡俗，便是抄襲，並且不成樣子。像這樣的美術工藝品，我們以為還有美術工藝的價值嗎？

法蘭西人說：「中國的美術工藝可說在世界上古往今來無出其右者。」我們聽到這句話，似乎覺得非常榮耀。哪裡知道他們並非說現代中國的工藝品有這樣的價值，他們實在是指唐朝的作品。我們唐代的文化，確是最隆盛的，唐代的美術工藝，在藝術史上也確是最光榮的，值得讚賞的。非但唐代就是前清乾隆前後，還是極發達的。到現在我國美術工藝的衰頹，確是無可諱言的了。然何以使中國美術工藝衰頹至此呢？我們仔細考察一下，使知有三個重大的原因：

(一)因襲固守

(二)古董的模仿

(三)粗製濫造

綜合以上三個原因研究起來，實際上還是互為因果的。故要謀中國美術工藝的革新、改進，自非注意各方面不可。生活改造，當以美術為中心，工藝美術之美，正是

生活改造惟一的具象的東西。而且工藝美術的本來面目，原是爲改造生活而產生。新中國的新建設，不是要提高文化，改造生活嗎？那麼對於美術工藝的提倡，保護改進，自然也不容緩的了。

<div align="right">

──〈現代表現派之美術工藝〉，《東方雜誌》

第二十六卷第十八號，1929年

</div>

中西文化相比較，有顯著的不同點，美術當然也不例外，即就繪畫而言，中國繪畫往往描寫其幻想，而西洋繪畫則常求寫實，故中國繪畫在表現上有時雖然也有不近人情的地方，卻反多清新的趣味，而西洋繪畫則極感眞實。平心而論，在藝術的本意上，所謂「趣味」，確是很寶貴的一點，因爲藝術的創造，究竟是我們人類心靈的最微妙的活動。不過自從十九世紀後半葉以來，西洋美術似乎也漸漸起了變化，有人說，他們已受東方美術的感化了，在印象主義的繪畫上就可看出這一點，到了後期印象派、野獸派、表現派等的出現，更爲顯著。無論在技法上，用色上，題材上，多蒙著東方美術的影響。尤其當野獸派繪畫出現的時候，因爲色彩的鮮明，構圖的奇特，線條的使用等等，極令當時歐洲藝壇的驚奇，謾罵，譏爲野獸的咆哮。其實在中國人看來，毫不爲奇，八大山人的畫不比野獸派更誇張更奇特嗎？這就是中國畫的表現常是非現實的，非人情的，亦即是超現實的，往往由深刻的觀察自然，而擇取其精髓而加以誇張的。譬如，陳老蓮畫人物，常是寬袍大袖，而軀體特短，看來似乎太不近情，然而評者則稱爲神品，謂「淵雅靜穆，渾然有太古之風，時史靡麗之習洗滌殆盡，允爲畫人物之宗工。」又如中國畫家畫美人，往往是小口長身垂肩，要畫出質樸而神韻自然嫵媚

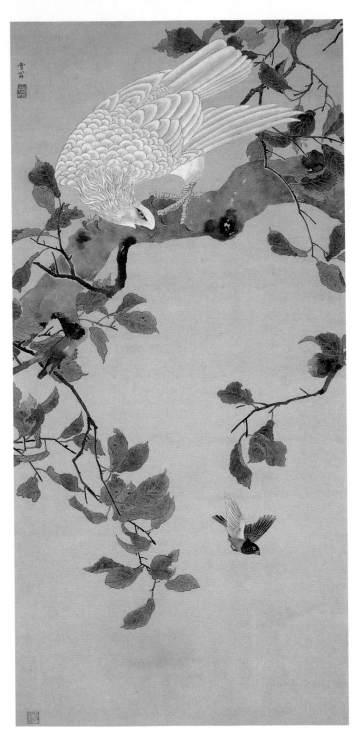

鷹雀
(局部) (右頁圖)

鷹雀
1944年
122×57cm

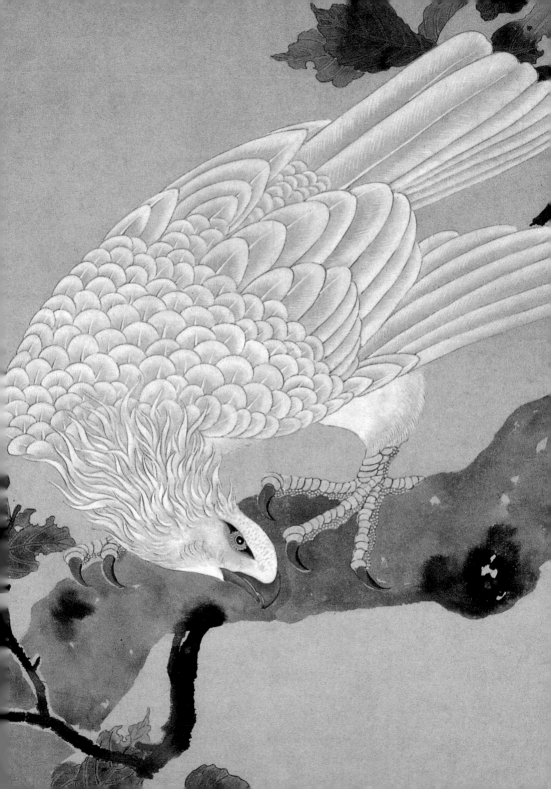

寒梅凍雀
1944年
102×35cm

之態，這就因中國人作畫偏重想像的不模寫現實之故。

——〈略論近世西洋畫論與中國美術思想的共通點〉，

《文化先鋒》第六卷第十二、十三期

　　人類生活上所必需的，不消說是衣食住行的各方面，人類因為欲達到這各方面的目的，就造作種種物品出來；而對於物品又必有便利、堅實、美觀等種種的要求。圖案便是應這種要求而成立的東西。即把自己所想製作的物品的雛形，借圖畫表現出來。換言之，即使我們要製作用於衣食住行上所必要的物品之時，考案一種適應於物品的形狀、模樣、色彩，把這個再繪於紙上的就叫圖案。

　　可知圖案就是製作物品之先設計的圖樣，必先有製作一種物品的企圖，然後才設計一種適應於這物品的圖樣的。譬如要製造茶杯乃作茶杯的圖案，要織造花布乃作花布的圖案，圖案是隨著某種物品而成立的。故圖案的性質，不如普通繪畫那樣的是獨立的美術，它的目的是把實用品來美化，使使用物品的人能起美的快感。

　　圖案的目的既是把實用品來美化，則圖案的本質上便可知其一定包含著「實用」與「美」兩個要素。製作圖案就非在這兩個要素上下功夫不可。

　　本來人類的生活，一方面固然要求衣食住行上物質的滿足，另一方面又必要求精神的安慰，如果在實用物品上缺乏了一種美的形態，必使我們感得非常的不快。故圖案確是使人間享受精神的幸福的惟一要件。

　　在教育上圖案更有其重大的價值。圖案教育的足以陶冶精神，啟發美感，使人格高尚，藉收改良社會之效；又能培養創作的能力，以促進工藝技能的進步發達，這等意義，已為近今教育家所注意。尤其現代人的生活，有需於

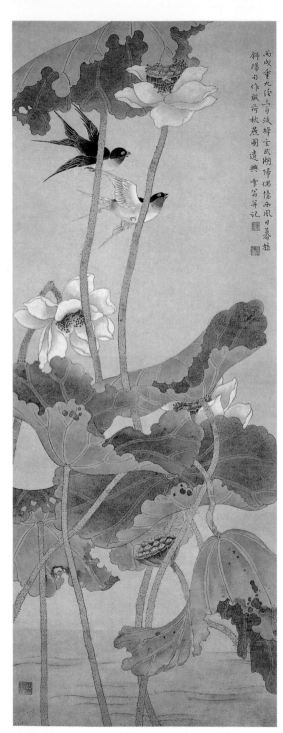

荷風雙燕
（局部）（右頁圖）

荷風雙燕
1946年
108×40cm

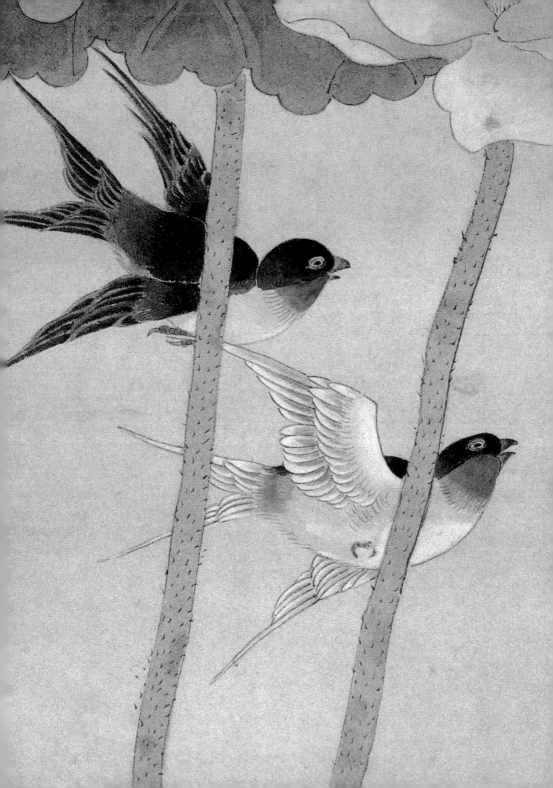

圖案作業者至多。生活的美化，生活的經濟化，產業美術的發達等，實在都已非常要求圖案的作業。所以圖案教育，在現今大可視作生活教育了。如果圖案在教育上能獲得相當的成效，其有裨於國家社會當非淺顯。

<p style="text-align:right">——《圖案教材》第一部分，上海天馬書店，1935年版</p>

　　當藝術家創作藝術品的時候，往往對於美的對象，把自己的感情投入於其中與之共鳴共感，這時就經驗到美的滋味，表現出來便成為一種藝術品。所以一切藝術品，即是藝術家的精神借事物外象具體的表現其美的感動。這裡實在蘊藏著作者豐富的感情，不僅僅是事物外象的再現。故作者的思想、態度以及他的對於事物的觀察等等，由他的作品上都可窺見。因此，我們常見以同樣的對象所作的藝術品，因作者不同，其表現便也各異，這就是作者的精神活動是各有其個性的，由作者的個性及感情，可以作出種種不同的藝術品。藝術品的價值，也就在這點。

　　所以鑑賞藝術的時候，亦應與作者的感情共鳴共感，然後才能領略其中的妙味，導入鑑賞者於美的境地。

　　藝術品既是美的感情表現，而有予人以感動的價值，但鑑賞藝術品時，鑑賞者應虛心靜氣地去接觸作品，應反復地去靜觀凝視，決不可被他人的傳說或批評所動。因為傳說或批評有時亦未必一定是正確的。倘若被無謂的傳說或批評所動，那就存有一種先入觀念，無法再由自己本來的心地去觀察藝術品，這彷彿戴著有色眼鏡去透視一切，還能看到其真面目嗎？

　　故鑑賞藝術品，不僅用肉眼，又須用心眼。用自己的心，自己的感情，虛心靜氣地去凝視，這樣就能丟去利害觀念，物慾情慾等觀念，而投入自己的感情於藝術品，才

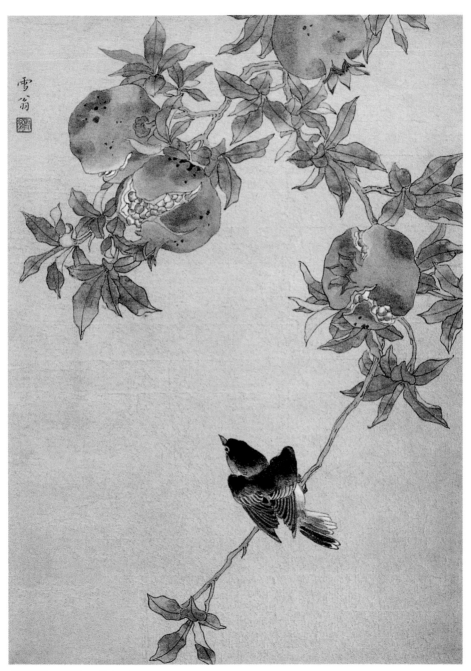

鳥窺石榴　1946年　39.8×27.2cm

能眞的理解藝術而窺見了所謂藝術之美。

——〈藝術品鑒賞的態度〉,《中國美術會季刊》

第一卷第二期,1936年

　　在目前「要救濟社會經濟」的呼聲裡,我們有不可不特別加以注意的一項,這就是:「應如何發展中國的工藝美術。」

　　中國的工藝,本來各地多有特產,這等特產品,不但是當地人民生活的源泉,抑且是世界各國共認爲中國美術中的結晶。可是現在視各地的工藝品,頗呈衰落的狀況,無論在圖案技術各方面,多是陳舊而少新進的氣象,難與舶來品媲美,這是不必諱言的事實。那麼,我們對於這已經衰落的工藝,應如何設法以謀發展?照愚見以爲非先注意下列兩端不可。

　　一、 須認清工藝美術的本質:工藝美術是什麼?工藝美術是一種實用的美術,這是大家所知道的。就因爲是實用美術,所以它的內容,必定含有「實用」與「美」兩個要素。這種工藝美術品與人類生活有密切的關係,它實在是適應人類日常生活的需要──實用之中同時又與藝術的作用相融和的一種工業。可是一般人就爲著工藝品之含有「美」這一要素,便以爲工藝品只是裝飾的,玩賞的,而無關於人類的現實生活,這種思想的錯誤,大都阻礙工藝美術的發展。甚且以工藝美術品看作古董品,工藝美術品的製作當作古董的製作。工藝品的模仿古董,差不多已成爲工藝製作的標準。於是工藝美術的眞生命,便因此喪失殆盡,便與人類生活絕緣了。以工藝美術品當作少數人的嗜好品而製作,無怪其永久停滯而不能進步。其實工藝美術之美,決不是那種虛飾之美,工藝美術品是絕對與人類生活有密切關係的。我們能認識這一點,則工藝美術才有新的

創造。

　　二、 須亟圖工藝美術的教養：我們既知工藝美術的本質，其中本來含有實用與美兩個要素。但所謂實用與美這兩要素，在工藝製作者必須具有相當的學識與技術，才能盡量的表現。現時我國的工藝品，大都還是在舊式徒弟制度下所產生的。以無知識、無自覺的製作者的手上，希望其能產生嶄新的、創作的、合時代的，能適應於人生的工藝品，這豈非夢想。故欲改進工藝，自非亟圖工藝美術的教養不可。

　　舊式徒弟制度的工藝製作，確是工藝日就衰頹的一個原因，要解決這根本錯誤的問題，應先培養工藝美術的專門人才，然後以工藝美術教育再普及於一般製作者，才生效果。在歐美日本均有工藝美術學校的設置，其成效早已顯見。我國在這努力生產建設，重視職業教育的時候，對於工藝美術教育一端，實亦不容忽視，就目前的情形，我們應請政府從速計擬下列數點：

　　1. 籌設規模較大的工藝美術學校，專門訓練最優秀的工藝人才，分發到各學校，工廠；或調各學校，工廠之有經驗者來訓練，使全國工藝在整個策劃之下得以猛進。

　　2. 就各地特產區域籌設各種初級工藝學校，或在已設之職業學校中的工藝科設法改進，或於特產區域籌設工藝子弟補習學校，以增益其學識。

　　3. 舉行工藝美術品展覽會，使之互相觀摩比較，並獎勵出口優良者。

　　4. 搜羅國內外優良的工藝美術品，籌設工藝美術陳列館。

　　──〈 應如何發展我國的工藝美術 〉，《 中國美術會季刊 》

第一卷第三期，1936年

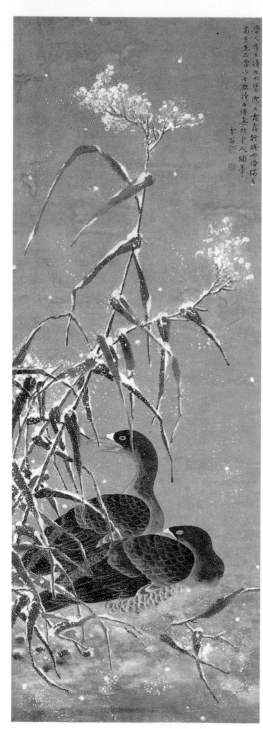

雪雁
(局部)（右頁圖）

雪雁
1947年
118×41cm

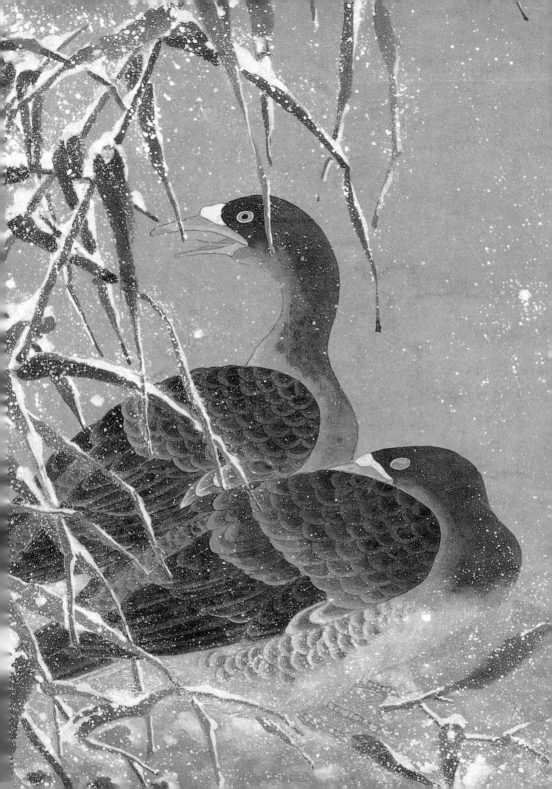

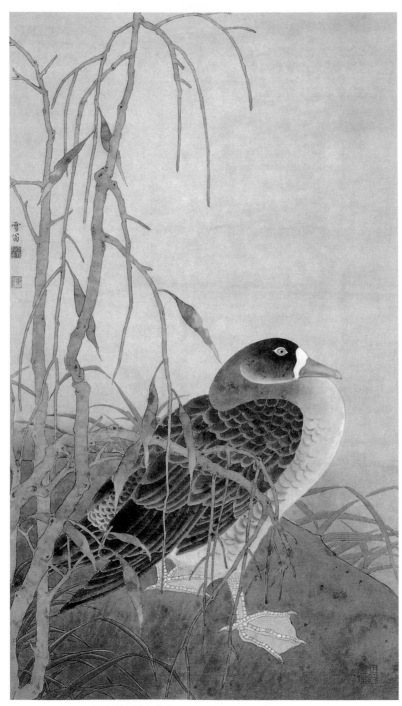

　　　　寒汀孤雁　1947年　75×34cm

寫生、觀察、看畫、臨畫是學花鳥畫的四個重要環節。

　　我覺得要豐富、充實我們的花鳥畫，首先要「奪造化之妙」。寫生、觀察便是使畫家對於一切表現對象的生活狀況及其形態動態得到深刻了解，也就能夠奪得造化之妙，來豐富我們的作品。寫生主要是收集素材，使多種多樣的花木禽鳥的形態都為我有。當然素材不等於創作，還需經過藝術加工，要剪裁取捨，應割愛的便割愛，應誇張的還得誇張。有了素材，我們的創作就不愁窮乏了。觀察主要是找對象的神態。宋元花鳥畫大家，都是深入體察物態，精刻研究動植物，而作出偉大的作品。這是永遠值得我們學習的。

　　寫生與觀察是「師法造化」，看畫與臨畫是「師法於人」，兩者不可偏廢。

—— 在南京「宋元明清古畫展覽會」座談會上的講稿（1958年2月28日），〈談宋元明清各時代的花鳥畫〉，錄自《陳之佛文》，江蘇美術出版社，1996年9月版，419～421頁

　　雖然畫家們正為花鳥畫的革新而努力，今天似乎還沒有摸索出較正確的路子。老實說，我是不很同意有些畫家為著要表示為生產服務而只畫南瓜、白菜、向日葵，而避免畫其他題材的做法。我也不很同意生硬的結合新內容，特別是生硬結合標題口號或新詞句。這樣，可能容易趨向庸俗化。我也不很同意模仿農民畫，把花鳥形象作過分誇大的表現。農民畫出自真情實感，描繪著更遠大的理想，因之他們的畫是能感動人的。假如一幅花鳥畫上，菊花畫得大如車輪，小鳥畫成大鵬，那就變成虛誇，完全抹煞花鳥畫這一藝術的特點和作用，更談不上發揮感動人的力量了。花鳥畫是不是只能畫欣欣向榮的東西呢？畫欣欣向榮

的東西，當然好。問題在乎我們怎樣去理解「欣欣向榮」。如果花鳥畫只限制在百花爭艷，萬卉競妍的春天景色，那麼花鳥題材範圍又未免太狹窄了。這還如何能夠豐富我們的花鳥畫呢？我認為作花鳥畫和其他的畫一樣，首先要求畫家有健康的思想感情，要對現實生活有深切的感受，要明確為誰而畫。這樣作畫，即使畫一幅寒花凍雀，敗荷殘柳，也不會產生消極頹廢的情調，一樣可以感動人，令人愛賞。……

不過這裡還應一提的，提高思想同時還必須注意於提高藝術。今天我們的花鳥畫，雖然也出現不少優秀作品，一般說來，還迫切要求進一步提高藝術性。有些作品，死守舊框框的情況還是存在的。對於構圖設色意境畫理種種方面也不是盡如人意的。怎樣來突破它，提高它，首先就要求我們深入生活，鍛鍊技巧。生活貧乏就等於沒有源頭的水，不可能出現新鮮、活潑、豐富的畫面。有了生活，還必須有一定的表現能力。不鍛鍊技巧，又如何能表現我們所要表現的東西呢？更如何能畫出有高度思想性和藝術性的東西呢？生活和表現力是要緊密結合的。此外我覺得提高畫家的欣賞水平也極重要。如果我們不善於辨別一幅畫的好壞，必然會影響創作質量。所以我覺得豐富我們的生活，鍛鍊我們的表現力，提高我們的欣賞水平，還

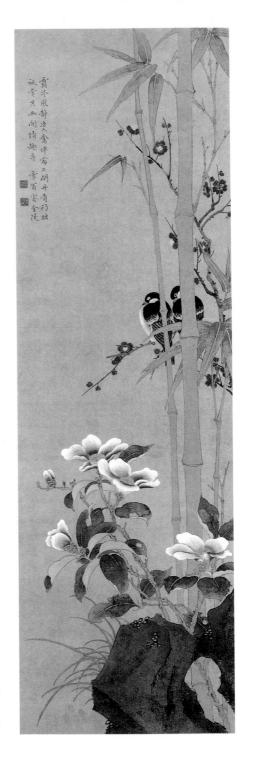

是今天花鳥畫家應該努力的重要方面。

　　我的看法不一定正確，希望批評指正。

<div align="right">——〈花鳥畫革新的道路〉，1959年5月11日《文匯報》</div>

　　大概是二十五年前的事情，在一個古畫展覽會裡，我被宋、元、明、清各時代花鳥畫大家的作品吸引住了，特別是一些雙鉤重染的工筆花鳥畫，時刻盤旋在腦際，久久不能忘懷，於是下定決心來學習它。千方百計地找機會欣賞優秀的作品，看畫冊，讀畫論，日夜鑽在筆墨丹青中，致廢寢忘食。

　　在研習過程中逐漸體會到，要學好工筆花鳥畫，必須有一個學習方法和步驟，就覺得觀、寫、摹、讀是學習中不可偏廢的課題。觀是主要要求深入生活，觀察自然，欣賞優秀作品；寫是寫生，練習技巧，掌握形象，搜集素材；摹是臨摹，研究古今名作的精神理法，吸取其優點，作為自己創作的借鑒；讀是研讀文藝作品、技法理論、古人畫論。照這樣方法來學習，當時頗覺得學畫的進展是較快的。

<div align="right">——〈研習花鳥畫的一些體會〉，1961年5月6日《光明日報》</div>

露冷風靜
1953年
99×31cm
(左頁圖)

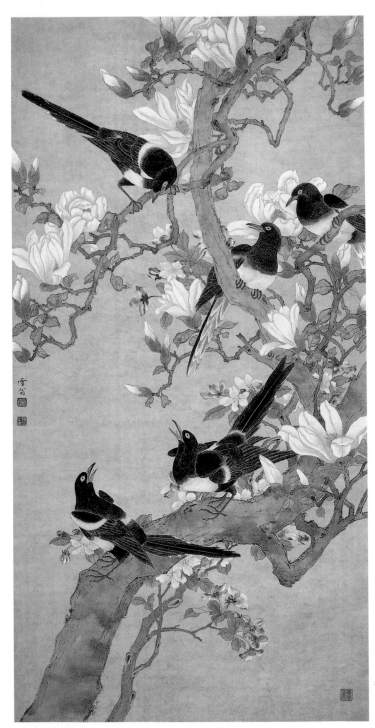

春朝鳴喜
1955年
127×63cm

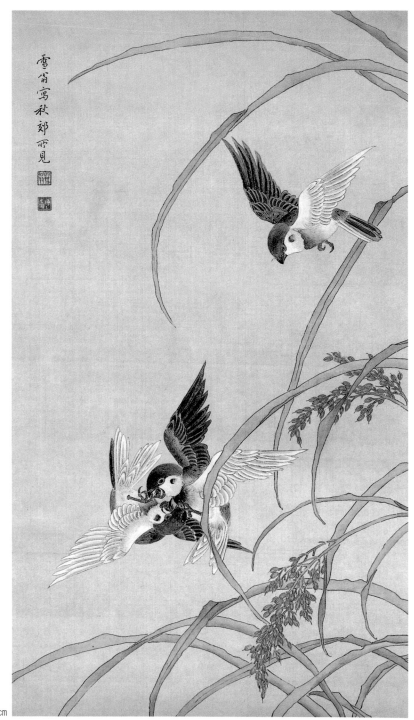

鬥雀
1952年
53×30cm

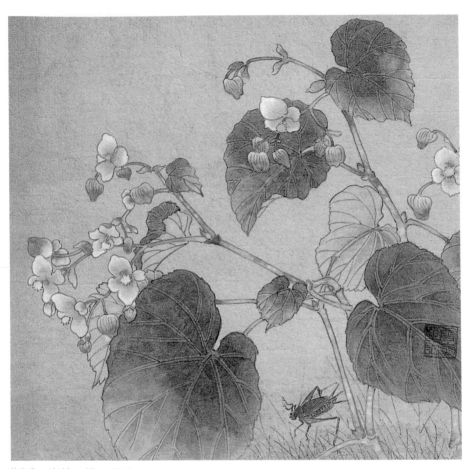

秋海棠　1946年　28.1×27.7cm

荷花蜻蜓　1946年　32×32cm

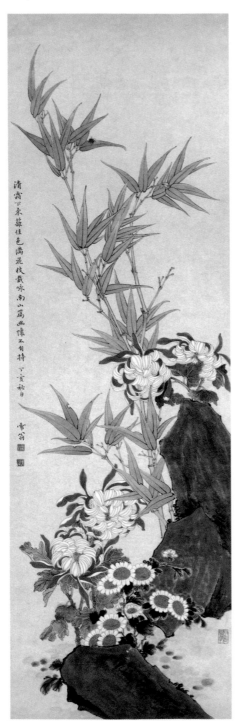

竹蟲菊石
1947年
110×35cm

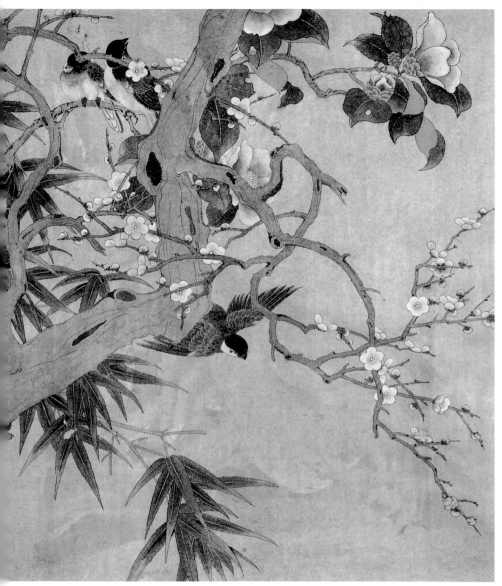

飛鳥迎春　1947年　61×54cm

秋風吹冷艷
晨霜浥新妝
戊子秋日雪翁

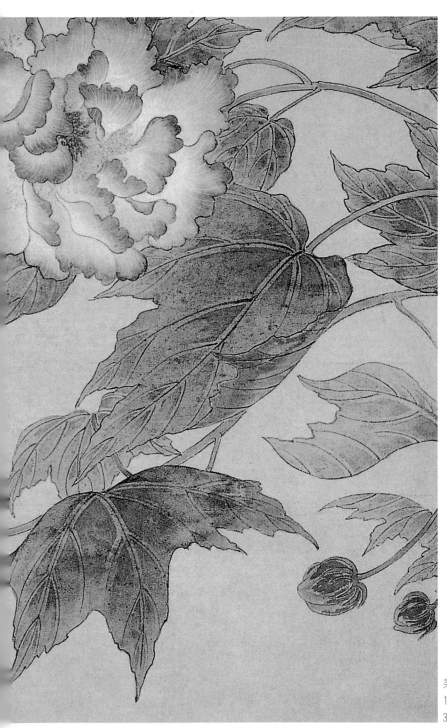

芙蓉引蜂
1948年
32×43cm

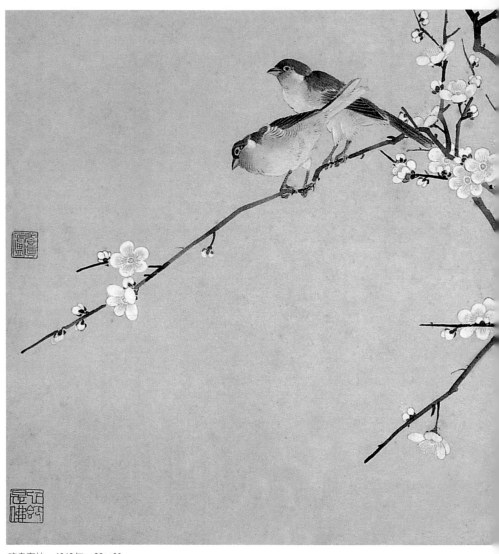

啼鳥寒枝　1949年　33×60cm

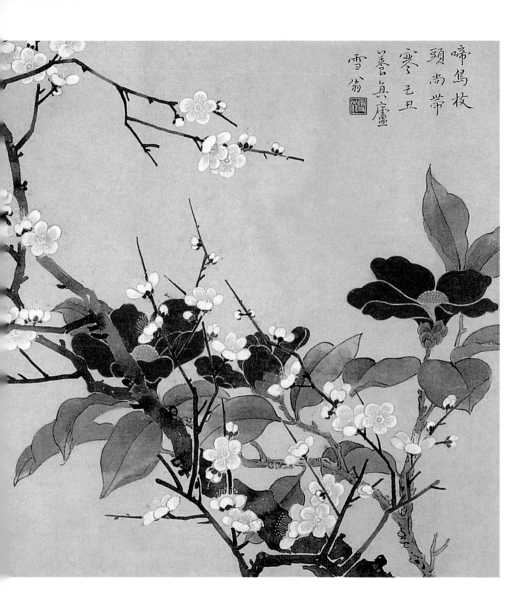

啼鳥枝
頭尚帶
寒 乙丑
口蕃真盧
雪翁

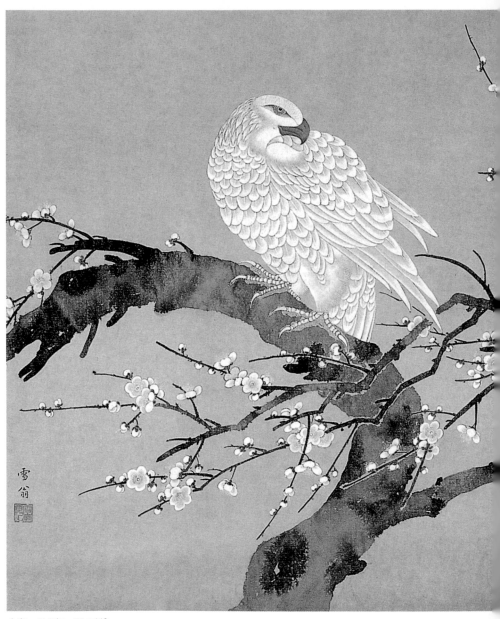

白鷹　1949年　67×113cm

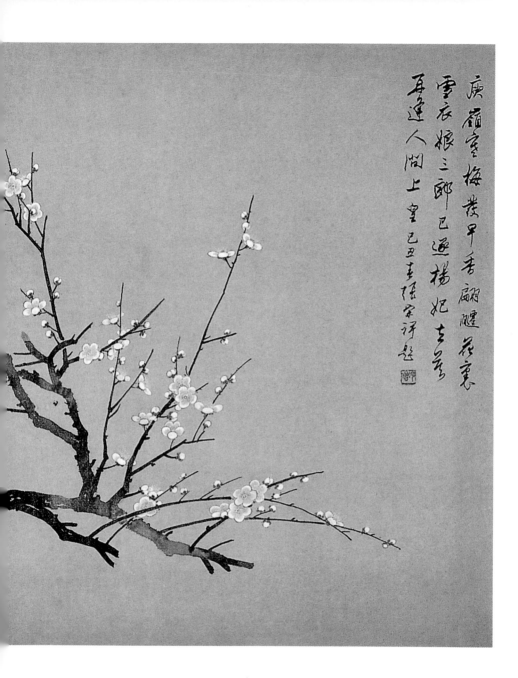

庚嶺空梅發早香 翩翩花裏
雪衣娘 三郎已逐楊妃去 空
再逢人間上空 己丑春張宗祥題

153

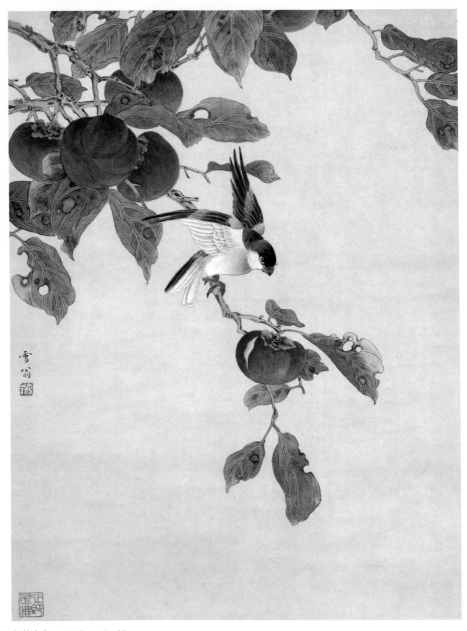

紅柿小鳥　1953年　53×39cm

紅柿小鳥(局部，右頁圖)

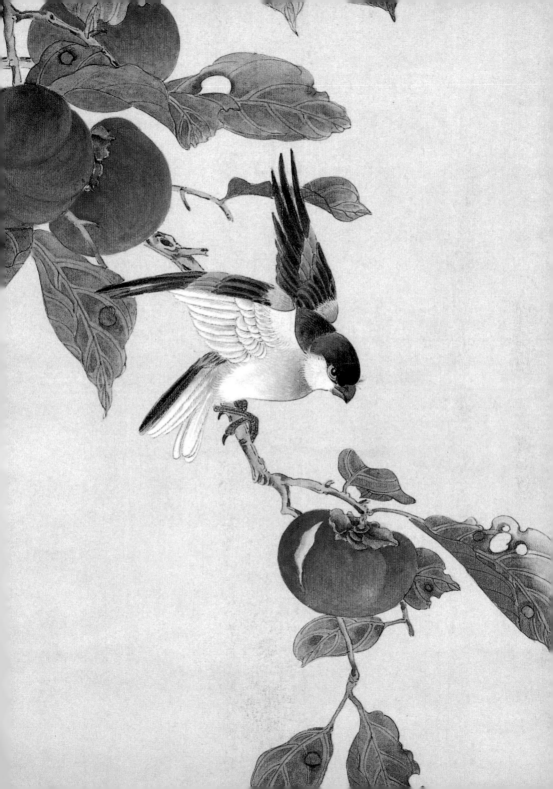

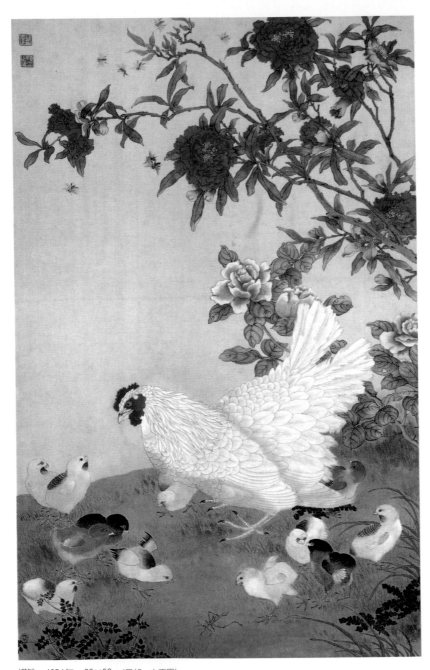

護雛　1954年　83×52cm(局部，右頁圖)

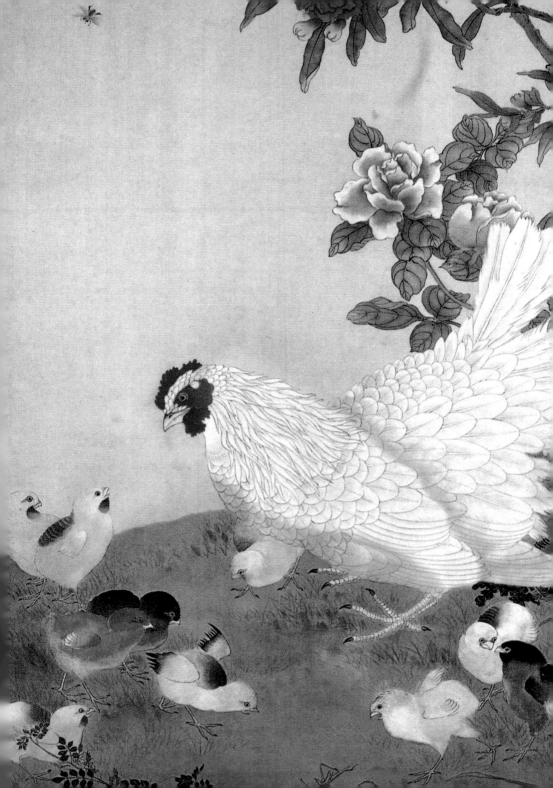

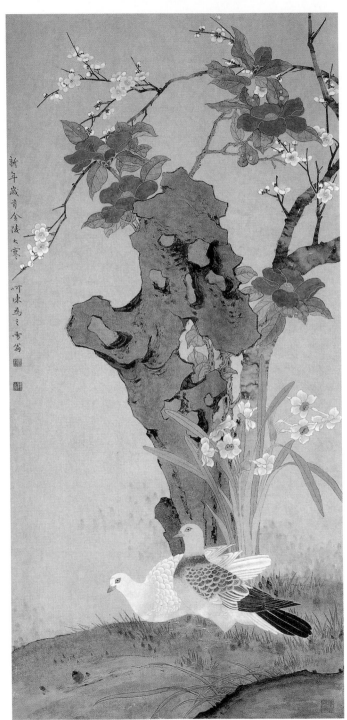

早春
1954年
118×55cm

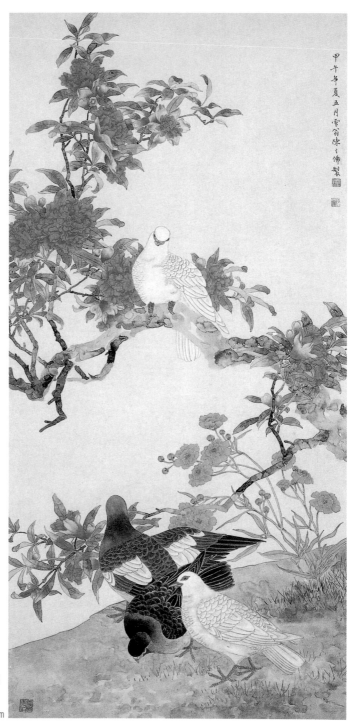

榴花群鴿
1954年
108×51cm

159 ●

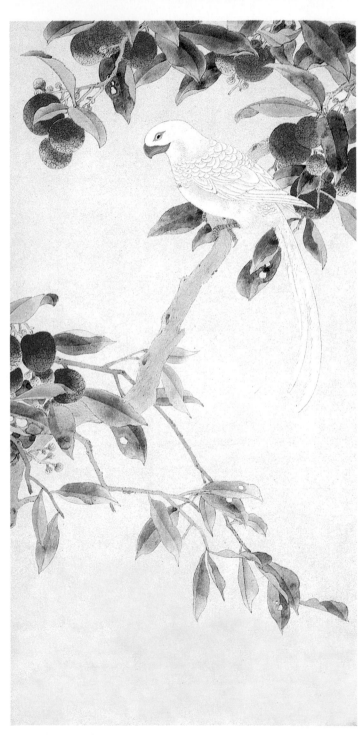

白翎朱實
1949年

四　各家評論摘錄

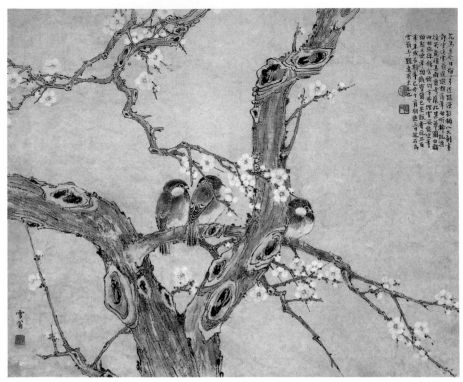

梅雀
1941年
49×60cm

　他(陳之佛)已由熟而巧，浸浸乎出我入紀了。譬如這
次所展覽的作品中頗有幾張已足與前人的名作什臂入
林。……我們希望社會人士能認識到他這次的展覽是數年
來最特色而值得注意的一個。我們更熱切地盼望中國畫風
的轉變將自此而開始。

<div style="text-align:right">——潘菽：〈從環中到象外〉，1942年2月27日</div>

<div style="text-align:right">《中央日報》</div>

　陳之佛先生的畫，卻有許多地方是新的，例如他的樹
幹，全然超出前人的蹊徑的。〈暗香流影〉一幅，可作這純
粹新作風的代表。他慣於用細線條，又因為造詣於圖案者
之深，他的樹幹故意寫作平面之形，精細到連木紋也看得

出來了，這是令人感到很有趣的地方。……在花卉中開闢了這樣嶄新的作風，把埃及的異國情調吸取來了，這是使人歡欣鼓舞的！我盼望陳先生充分發揮它，千萬不要惑於流俗而放鬆它。藝術是有征服性的，但新的作風必須以堅強的意志爲後盾。

——李長之：〈從陳之佛教授畫展論到中國花卉畫〉，

1942年2月27日《中央日報》

吾友陳之佛兄早年畢業於東京美術學校圖案科，爲中國最早之圖案研究者。我和他同客東京的期間，曾注意他的重視素描，確知他對寫生下過長年功夫。他歸國後，應用這寫生修養來發揚吾國固有的民族風格的花鳥畫，所以他的作品能獨創一格，不落前人窠臼。他是採取洋畫技法中的優點來運用在中國民族繪畫中。換言之，是使洋畫爲國畫服務。

——豐子愷：《陳之佛畫集》序，人民美術出版社，1959年版

陳之佛同志是當代具有獨特風格的藝術家，他的逝世是中國美術界沉痛的損失。他一生作風正派，待人熱情謙和，生活樸素，工作認眞負責，凡是知道他的人，都欽佩他的高貴品質。他很早便從事美術教育工作，三十年如一日，循循善誘，誨人不倦，先後培養了大批青年，很多已成了當前美術事業中的有力幹部。陳之佛是圖案畫界的前輩，早年留學日本，專攻圖案，回國後一貫致力圖案教學，還出色地聯繫於實用，爲新中國的工藝美術的推陳出新做了很多工作，有傑出的貢獻。

陳之佛同志的工筆花鳥畫繼承了中國優秀的花鳥畫傳統，吸收了圖案裝飾和色彩的特點，加以他對自然的敏銳觀察和愛好，創造了他自己獨特的風格。他在開始作國畫時，便與眾不同，確立了自己的風格。在藝術上他從未放

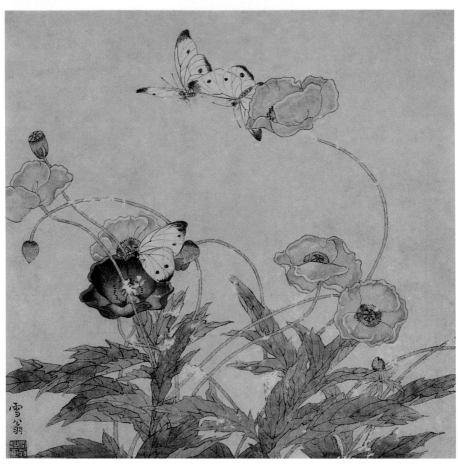

虞美人蛺蝶　1946年　32×32cm

虞美人蛺蝶 (局部，右頁圖)

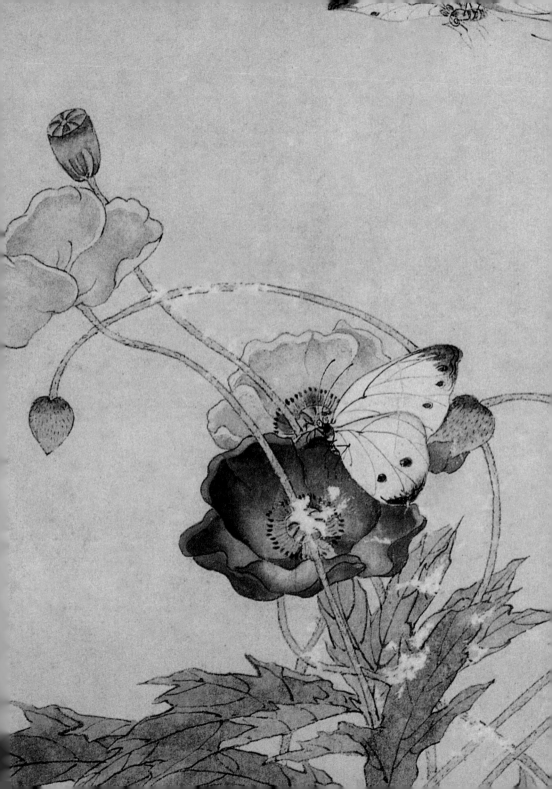

暗香浮動月黃昏
余作寫生往々設色此圖偶試勾揭点華
墨有是否耶敬質諸方家 雪翁

月夜雙棲
1944年
86×44cm

166

暗香浮動月黃昏
余作寫生往々設色此圖偶試勾揭点華
墨有是否耶敬質諸方家 雪翁

月夜雙棲
1944年
86×44cm

鬆對自己嚴格的要求。他的創作愈來愈鮮明開朗，顯示出他對社會主義祖國無比的熱愛。他的作品如〈松齡鶴壽〉、〈和平之春〉、〈春滿枝頭〉等，均使人感到生氣勃勃，充滿歡樂的氣氛。

——呂斯百：〈悼念陳之佛同志〉，載《美術》，1968年第1期

雪翁陳之佛兄，集一、二年所作的花鳥畫若干幅，展現於陪都人士之前。雪翁是我國學圖案的前輩，於花鳥畫亦極慮專精，垂十餘年。自民國二十四年（1935年）我們同事起，我即對他的畫有一種感想，覺得他的畫有豐富的情感和緊勁的筆墨，於是濃郁的彩色遂反足構成甚為難得的畫面。原來鉤勒花鳥好似青綠山水，是不易見好的，若不能握得某種要素，便十九失之板細，無復可令人流連之處。這一點，雪翁藉他的修養，已經能有把握地予以克服。最近汪旭初先生題他的〈鸚鵡〉，有一句說「要從刻畫見天眞」，這話不但抉透中國繪畫之秘，直是雪翁作品最切當的說明。

——傅抱石：〈讀雪翁花鳥畫〉，《時事新報》副刊，
1942年2月19日《學燈》

最能體現他的藝術成就的，當然是他那清新雋逸、雍容典雅的獨創風格，他遠宗徐、黃，直登宋、元堂奧，廣泛吸收各家之長，酌古創今，自成一家。在他的作品上，既沒有院體柔媚拘謹的侷限，也不受文人畫狂怪恣肆的影響。而是深致靜穆，英華秀發，無浮靡之氣，得純正之風，寓剛於柔，寄動於靜，表現著精粹的內在美，一掃甜俗和獷悍的流弊。他的畫品不以力勝，而以韻勝，筆墨變化靈妙，形式豐富多彩。如果用形象化來比喻他的工筆花鳥，就像江南的春色，那麼明朗融和；又像西湖一樣，淡妝濃抹，無不相宜，給人潛移默化和高度美的享受。他是

詩中的放翁，詞中的白石，書中的子昂。雖未凌跨群雄，在藝術史上自足享有不朽的盛譽。

——鄧白：〈緬懷 先師陳之佛先生〉，《藝苑》，1982年第1期

陳之佛的花鳥畫藝術，繼承了宋元以來工筆花鳥畫的優秀傳統，吸收埃及、波斯、印度東方古國和近代日本畫以至西方各國美術作品的精華，在自己多年研究圖案的造型、色彩的規律和花鳥寫生的基礎上，融會貫通，創造了自己獨特的藝術。

——謝海燕：〈陳之佛的生平及其花鳥畫藝術〉，

《南藝學報》，1979年11月

藝術的道路是沒有止境的，陳之佛先生所走的工藝美術的道路是穩健的。他不慕浮榮，不趨時習，既博覽古今中外的美術史論，又打下了深厚的藝術功力。從十七歲起專攻工藝圖案，繼而赴日留學，其勤奮篤學的態度和成績，一直得到師長們的器重。在他任教的幾十年間，一邊獎掖青年，一邊從事理論研究和創作實踐。只要看一看之佛先生的著述及其開設的課程，便不難知道他的學問之大，知識之博了。關於圖案的幾部理論著作和數十篇論文自不必說，除此之外，從兒童畫到美育，從美術概論到繪畫史，從繪畫鑒賞到畫家評傳，從解剖學到透視學，都成為他研究的課題，所開課程達十三門之多。應該說，他對工藝美術的建樹，是在這深廣的藝術基礎之上發展起來的。

——張道一：〈陳之佛與工藝美術〉，《實用美術》，

1983年第12期

回顧陳之佛先生從一九二五年至一九三六年的十年以上時間所從事的裝幀藝術來看，他在裝幀藝術上所作的探索創造，可分為四個階段。第一階段，為綜合性刊物《東方雜誌》作裝幀設計，主要探索創造裝幀藝術的民族氣派，在

秋江雙雁
1947年
131×47cm
（右頁右圖）

梅鴿
1947年
（右頁左圖）

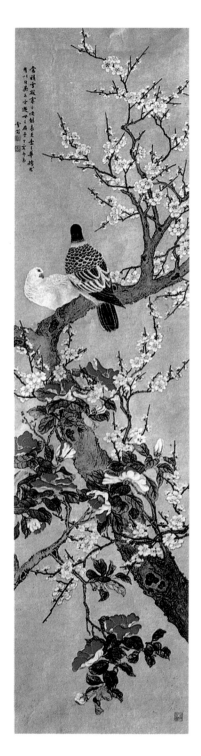

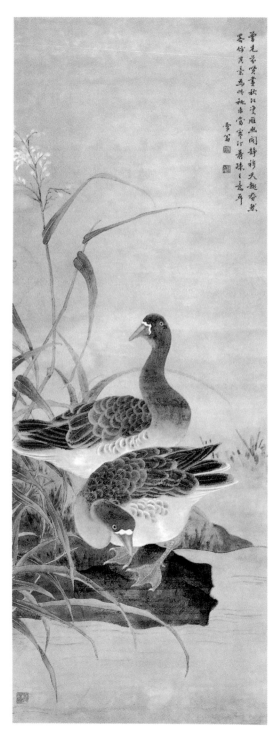

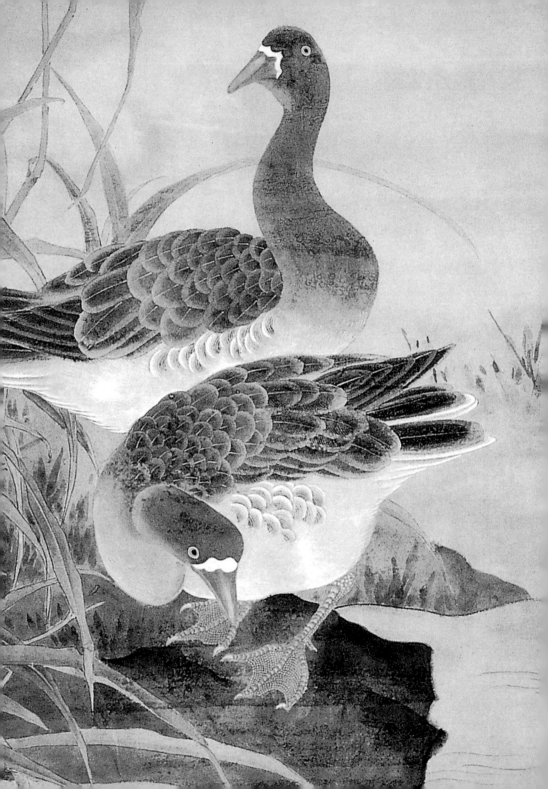

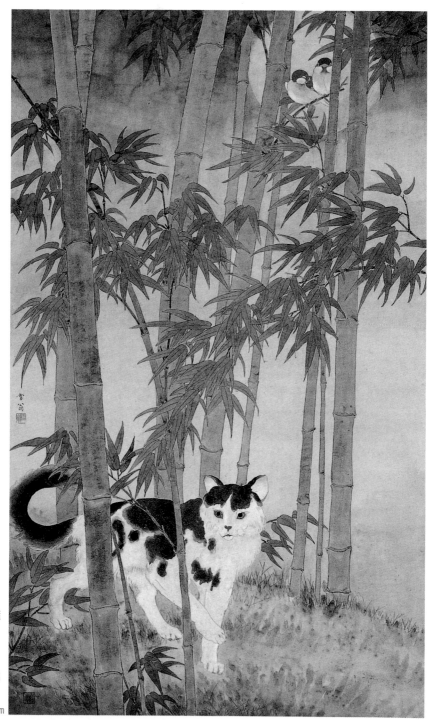

秋江雙雁
(局部)
(左頁圖)

竹林靜趣
1948年
106×62cm

追求民族氣派的目標下，又力求多樣的變化。第二階段，為文學刊物《小說月報》作裝幀設計，主要探索運用女性人物形象創造健康形體美的封面裝飾畫，在藝術形式上又追求多樣的表現手法。第三階段，為《文學》月刊作裝幀設計，主要探索創造每年刊物有一種不同的藝術格局。第四階段，為天馬書店的許多文藝書籍作裝幀設計，主要探索運用

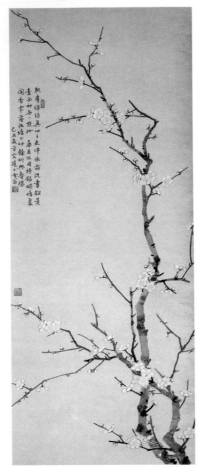

素梅冷香
1949年
103×40cm

幾何圖形、中國古代器物上的古典裝紋樣，以及花鳥紋、樹皮紋、石頭紋等，創造純粹是為了裝飾書籍封面的圖案；但也不忽視運用寫實形象，創造主題性的書籍封面畫。由此可見，陳之佛先生在書籍裝幀設計上，敢於作多方面的探索和創造，藝術路子是很寬的。研究陳之佛的裝幀藝術，對於我們今天的工作具有啟示和借鑒的意義。

　　——黃可：〈懷陳之佛及其裝幀藝術〉，《讀書》，1982年10月

　　陳老師非常強調學生不但要掌握過硬的基本技能，而且應該具有堅實的理論基礎。惟有理解了，才能更好的認

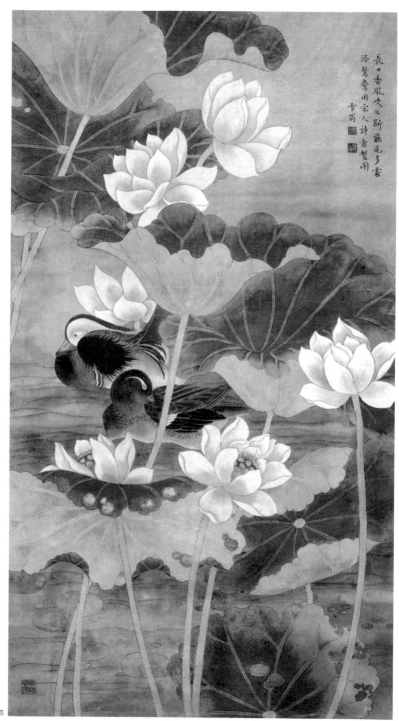

長日薰風次不斷　藕花多露
浴鴛鴦　用宋人詩意製圖
雪翁

荷花鴛鴦
1955年
111×60cm

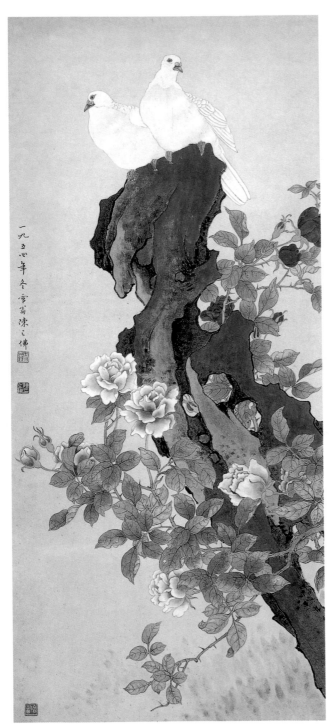

薔薇白鴿
（局部，右頁圖）

薔薇白鴿
1954年
100×45cm

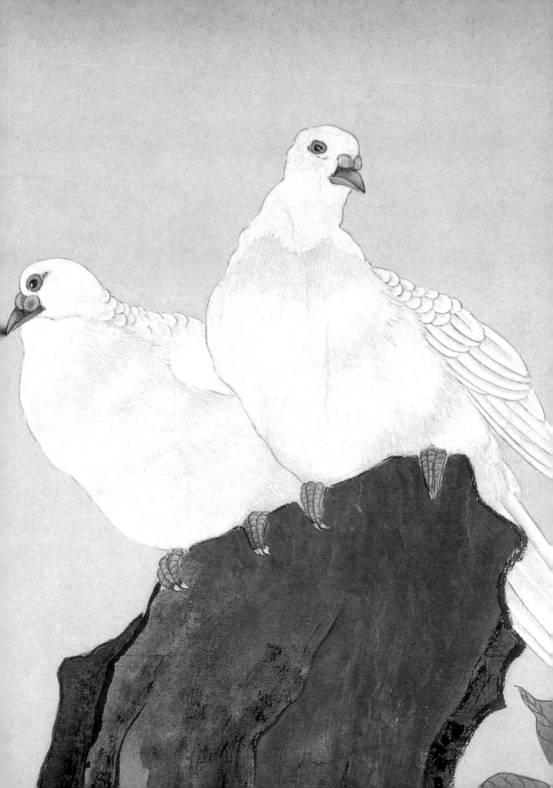

識、掌握和熟練的應用。思想貧乏，經驗不足，知識不廣，技術不硬，不可能設計出好的作品。在學習上他提倡「三嚴」和「五多」：嚴肅的態度、嚴格的要求和嚴密的方法；多想、多問、多看、多記和多畫。他不但要求我們這樣去學習和工作，而他自己也身體力行，按照上述要求去做的。所以凡是聽過老師講課，或和他接觸過的，無不欽佩老師教學的嚴肅認眞，治學的嚴謹態度。他講授課程，深入淺出，易於接受，啟發誘導，引人深思。至於陳老師對己嚴，待人寬，平易近人，樂於助人的高尚品德，更爲人們所稱道。

——吳山：〈工藝之花春常在，丹青妙筆留人間〉，

《藝苑》，1982年第1期

在陳之佛先生的一生中，雖然不見有激揚弩張的行動，但也從未消沉和頹唐。這是與他的性情和所從事的事業分不開的。他不僅在藝術上開拓創造，追求一種完美的境界，並且在人生的素養上，達到一種高尚的品格。這正是陳先生的偉大之處。我們通常所說的「道德文章」、「畫如其人」，是統一論而不是二元論，在陳先生身上所體現出來的是完美無缺的。偉乎壯哉，一代宗師！

——張道一：〈尚美之路〉，載《陳之佛文集》

序，江蘇美術出版社，1996年9月版

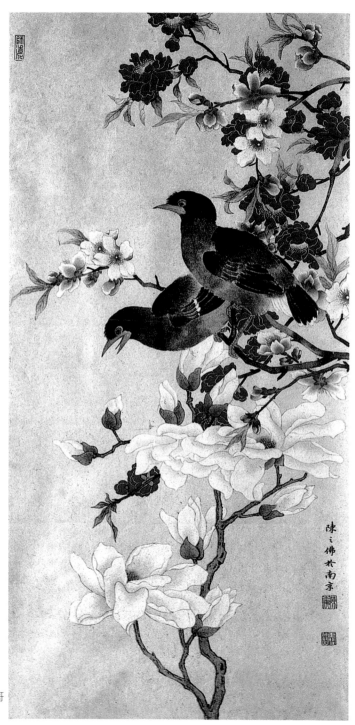

碧桃八哥
1956年

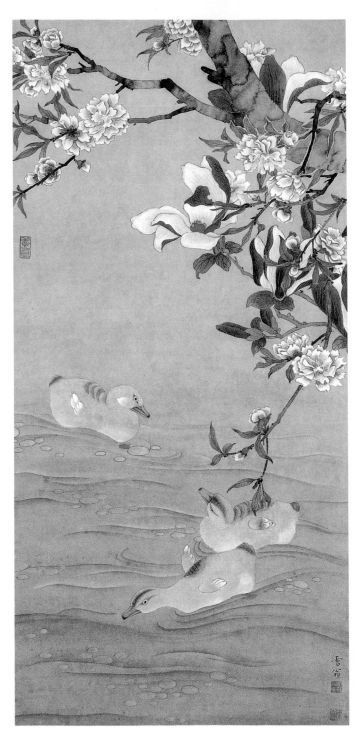

春塘乳鴨
（局部・右頁圖）

春塘乳鴨
1955年
79×37cm

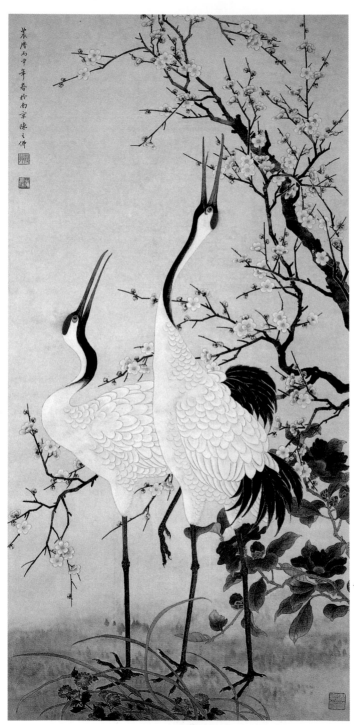

梅下鶴舞
1956年
131×63cm

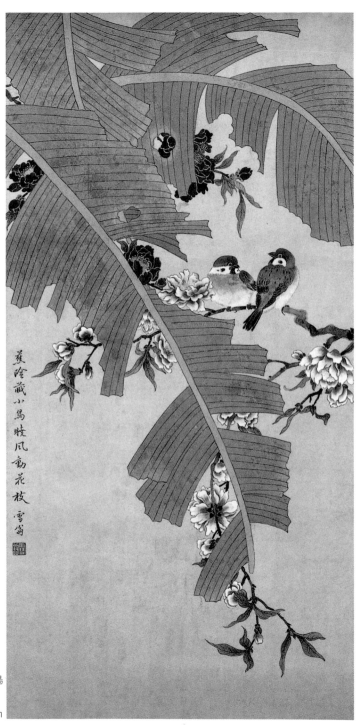

蕉陰藏小鳥 披風動花枝 雪翁

蕉蔭藏鳥
1956年
71×34cm

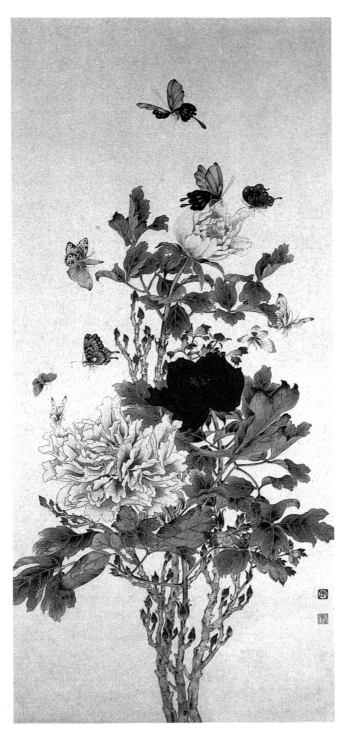

牡丹群蝶
1959年

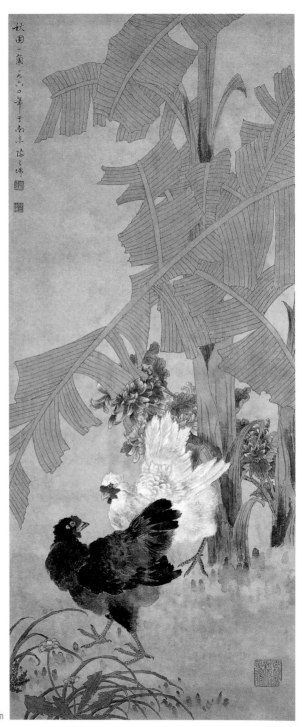

秋圃一角
1960年
124×50cm

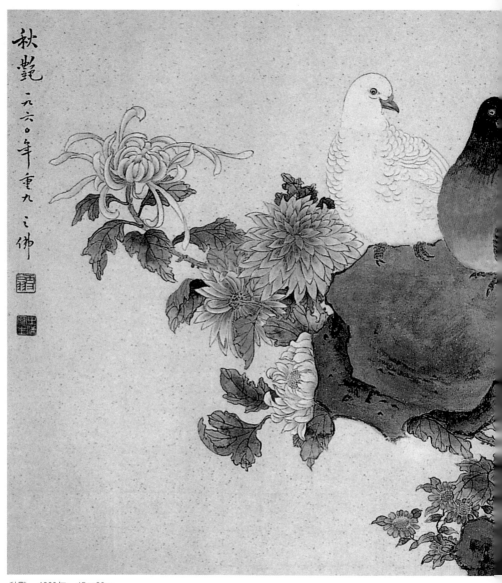

秋艷　1960年　45×83cm

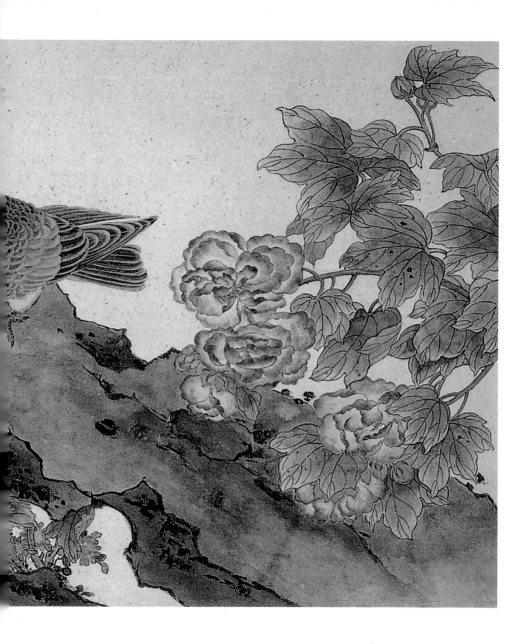

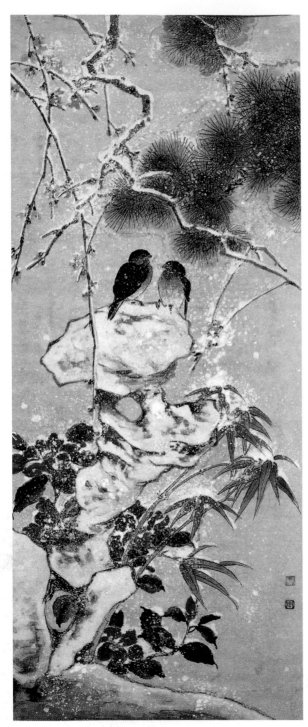

歳寒三友
1961年
104×42cm

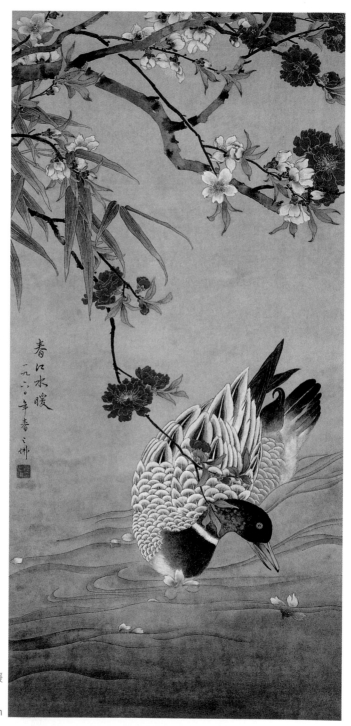

春江水暖
1961年
85×40cm

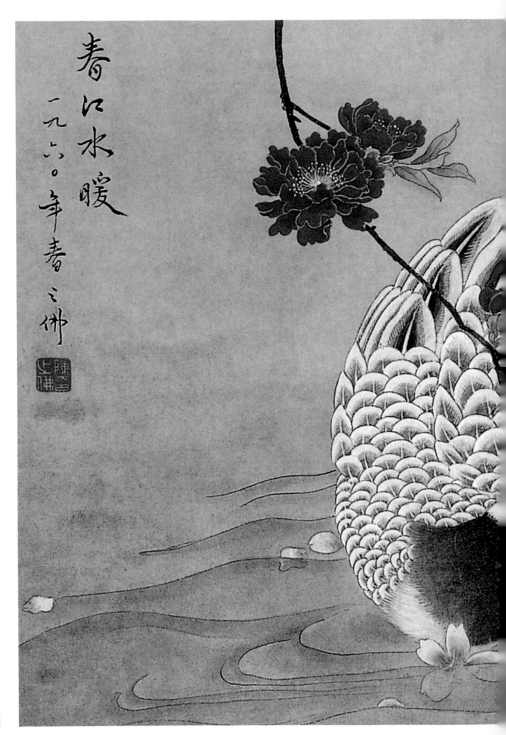

春江水暖

一九六〇年春之佛

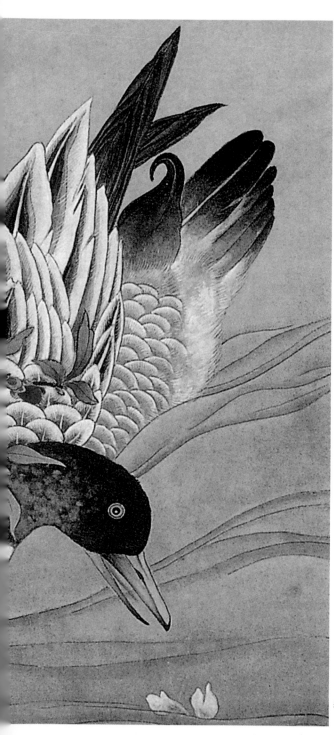

春江水暖
（局部）

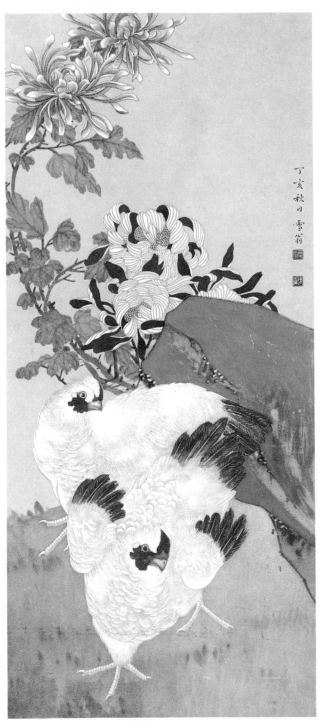

秋菊白雞
1947年

1896 年（清光緒二十二年　丙申）　1歲

9月14日（農曆八月初八），生於浙江省餘姚縣滸山鎮（今屬慈溪市）。父陳也樵，字世英，經商，人稱「英店王」；母翁氏，有教養。陳之佛初名紹本，兄妹十人，他排行第七。

1902 年（清光緒二十八年　壬寅）　6歲

入二伯父家私塾就讀。

1903 年（清光緒二十九年　癸卯）　7歲

轉入鄰村私塾就讀，讀《三字經》、《時務三字經》、《大學》等，成績突出。

1904 年（清光緒三十年　甲辰）　8歲

入本鎮「三山蒙學堂」就讀，學習新知識。

1905 年（清光緒三十一年　乙巳）　9歲

入「承先學堂」，學習《春秋》、《左傳》、《綱鑒易知錄》、《東萊博議》、《古文觀止》等。

1906 年（清光緒三十二年　丙午）　10歲

再入「三山蒙學堂」讀書。成績名列第一。
對圖畫發生興趣。

1908 年（清光緒三十四年　戊申）　12歲

考入餘姚縣立高小，成績名列前茅。並獲獎牌三枚。
結識胡長庚，相交甚厚，因胡擅畫，陳之佛開始接觸並自覺學習繪畫。

1910 年（清宣統二年　庚戌）　14歲

1月，考入「錦堂學校」，因成績優秀插入二年級，第一學期考試成績名列第一。

8月，突患重病，不得已休學。

11月返校，因學校遭颱風襲擊，輟學返鄉。

1911 年（清宣統三年　辛亥）　15歲

入堂房四叔祖家中學館學習傳統舊學，打下了良好的基礎。

臨畫《芥子園畫傳》。

1912 年　壬子　16歲

考入浙江省工業學校。入機織科就讀。

1913 年　癸丑　17歲

繼續在工校讀書，成績一直優秀，獲校「特待生」待遇。開始學習圖案、器用畫等。

1914 年　甲寅　18歲

與胡竹香訂婚。

1916 年　丙辰　20歲

畢業於浙江工校。並因成績優異而留校任教。

農曆正月二十二日與胡竹香完婚。

1917 年　丁巳　21歲

編成《圖案講義》一冊，為我國最早的一本圖案教材。

長子陳家翊生。

1918 年　戊午　22歲

考取官費赴日留學。

10月，東渡日本，更名傑。先在三宅克己處學水彩畫，同時學日語。

1919 年　己未　23歲

4月，考入日本東京美術學校（現東京藝術大學）工藝圖案科。成為中國第一位留學學習圖案者。

1920 年　庚申　24歲

參加留日學生組織「中華學生社」。

創作壁掛圖案數幅，富有濃厚的中國民族風格，受到教師讚賞。

次子陳家墀生。

1921 年　辛酉　25歲

作品壁掛圖案參加日本農商務省舉辦的工藝展覽，獲獎。結識豐子愷，成爲終生至交。

1922 年　壬戌　26歲

創作裝飾畫一幅，參加日本美術會美術展覽，獲銀獎。

長子家翊患病夭折。

1923 年　癸亥　27歲

3月，於日本東京美術學校圖案科畢業。

4月，回國應聘赴上海東方藝術專門學校，任教授兼圖案科主任。

創辦「尙美圖案館」。

1924 年　甲子　28歲

與葉聖陶、胡愈之、周予同、朱光潛、劉大白、夏衍等人一起在上海成立「立達學會」，並與豐子愷、陳抱一等創辦「立達學園」，廣泛進行新型教育的改革試驗，倡導教育的自由獨立。

農曆四月，長女陳雅範生。

1925 年　乙丑　29歲

任上海藝術大學教授。

應胡愈之之約，爲《東方雜誌》作裝幀設計。

1926 年　丙寅　30歲

次女陳亞民生。

1927 年　丁卯　31歲

應鄭振鐸之約，爲《小說日報》作裝幀設計。

「尙美圖案館」閉館。

為少年兒童教育撰寫的《兒童畫指導》出版。

1928 年　戊辰　32歲

赴廣州市立美術專科學校任教授兼圖案科主任。

任第一屆全國美展籌備委員與評審委員。

著作《色彩學》出版。

1929 年　己巳　33歲

4月，圖案及裝飾畫作品參加第一屆全國美展。

《圖案》第一集由開明書店出版。

次女陳亞民因病夭折。

1930 年　庚午　34歲

8月，赴上海美專任教授。同時兼任南京中央大學課。

著作《圖案法ABC》由世界書局出版。

〈希望注意學術教育〉、〈如何培養健全的國民〉、
〈中國佛教藝術與印度藝術之關係〉、〈怎樣教小孩
作畫〉等論文先後發表。

三子陳家玄生。

1931 年　辛未　35歲

應聘赴南京中央大學任教，講授圖案、色彩學、透
視學、中國美術史、西洋美術史及藝用人體解剖學
等課程。

發表〈古代墨西哥及秘魯藝術〉。

1932 年　壬申　36歲

〈現代法蘭西的美術工藝〉、〈明治後日本美術界之
概況〉先後發表。

1933 年　癸酉　37歲

為開明、天馬等書店出版的圖書作封面裝幀設計。

6月，與王琪、高希舜、李毅士等五十三人發起籌組中
國美術會，11月12日籌備會成立，選為理事。

1934 年　甲戌　38歲

9月15日，中國美術會在南京成立，舉辦第一屆美展。
陳之佛以「雪翁」的工筆花鳥畫作品參展。

與陳樹人結識，成為摯友。

創作裝飾畫〈貢獻〉發表於《藝風》二卷六期。

著作《表號圖案》、《西洋美術概論》、《兒童畫
本》等先後出版，〈兒童教育的研究〉、〈歐洲美育
思想的變遷〉等論文發表。

農曆五月幼女陳修範生。

1935 年　乙亥　39歲

4月，作品參加中國美術會第二屆美展。

任《中國美術會季刊》編輯委員會委員。

5月，為《文學》月刊作封面裝幀設計。

10月，花鳥畫〈雪梅〉、〈母愛〉，山水畫〈飛瀑〉，
裝飾畫〈衛國〉、〈專愛〉等作品參加中國美術會第三
屆美展。作品工業圖案三幅參加「藝風展覽會」。

著作《藝用人體解剖學》、《圖案教材》、《中學圖
案教材》、《兒童藝術專號》、《影繪》等先後發
表。〈中國歷代陶瓷器圖案概況〉、〈李希德華爾克

1935年於上海參加開明書店創
辦十周年紀念活動與茅盾、葉
聖陶、胡愈之、夏丏尊、夏
衍、巴金等合影。

之藝術教育說〉等論文發表。

1936 年　丙子　40歲

任第二屆全國美展籌備委員和評審委員。當選爲中國美術會第三屆理事。

4月，作品〈鑲嵌玻璃圖案〉，〈印染圖案〉，花鳥畫〈雪裡茶梅〉、〈梅竹〉，山水畫〈晴雪鎖碧峰〉等參加中國美術會第四屆美展。

10月，裝飾畫〈降魔〉，花鳥畫〈寒梅〉、〈寒姿〉，山水畫〈秋瀑〉及平面圖案參加中國美術會第五屆美展。

論文〈美術與工藝〉、〈談提倡工藝美術之重要〉、〈洋畫鑒賞對於題材上的一些小問題〉、〈波斯的小形畫〉、〈如何培養國民藝術的天賦〉、〈清代畫壇概況〉、〈藝術鑒賞的態度〉、〈圖案美構成的要領〉、〈重視工藝圖案的時代〉、〈應如何發展我國的工藝美術〉、〈工業品的藝術化〉等先後發表。

爲《中山文化教育館季刊》作封面設計。

農曆八月幼子陳家宇生。

1937 年　丁丑　41歲

4月，工筆花鳥畫〈雪雉圖〉及裝飾畫一幅參加全國第二屆美術展覽。後又送英國展出。

抗戰爆發，入重慶。著作《圖案構成法》出版。論文〈混合人物圖案之象徵意義〉發表。

1938 年　戊寅　42歲

任重慶中央大學教授。創作花鳥畫〈秋趣〉、〈寒枝〉、〈野薔薇〉、〈紅梅〉、〈山茶〉等。

1939 年　己卯　43歲

與常任俠、滕固、梁思成等組成中國藝術史學會。

1940 年　庚辰　44歲

5月，成立中華全國美術會，當選爲常務理事。

創作花鳥畫〈梨花山雀〉、〈春花〉、〈夏日〉、
〈瑞雪〉、〈白頭翁〉、〈秋色〉等，創作裝飾畫
〈出征〉。

著作《西洋繪畫史話》由商務印書館出版，論文〈藝
術研究有什麼用處〉發表。

1941 年　辛己　45歲

1月，任教育部美術教育委員會委員。

撰寫〈兒童作畫能力的研究〉、〈希望注意藝術教
育〉等文章發表。

創作工筆花鳥畫〈蓮塘佳偶〉、〈梅雀〉、〈竹叢群
雀〉、〈寒枝群棲〉、〈竹篁試羽〉、〈野塘秋
色〉、〈秋情〉、〈榴花鴿子〉、〈春朝喜訊〉、
〈梅花寒雀〉、〈秋花鳴喜〉、〈細柳鳴蟬〉、〈羅
浮春夢〉、〈春妍〉、〈寒梅水仙圖〉、〈風梅〉、
〈桃花幽禽〉、〈槐樹小鳥〉等。

1942 年　壬午　46歲

3月，在重慶舉辦首次個人畫展，全爲工筆花鳥作品，
引起極大轟動。

任第三屆全國美展籌備委員與評審委員。7月，被任命
爲國立藝專校長，兼任中央大學藝術系教授。

創作工筆花鳥畫〈梅花宿鳥〉、〈梅林晨曲〉、〈暗
香疏影〉、〈群兔〉、〈登高遠眺〉、〈牡丹〉、
〈迎春〉、〈秋色〉、〈碧桃月季〉、〈梅〉、〈秋
荷圖〉、〈秋塘白鷺〉、〈翠竹飛禽〉、〈寒棲〉、
〈飛雁〉、〈玉蘭鸚鵡〉、〈竹菊圖〉等。

1943 年　癸未　47歲

辭去藝專校長職務，未准，年底因病請假。

11月，參加中華全國理事會和監理聯席會。

創作〈秋圃飼雛〉、〈夾竹桃〉、〈塘邊蛙鳴〉、〈春色〉、〈春芽〉、〈櫻花黃雀〉、〈雀捕螳螂〉、〈梅枝雙棲〉、〈水仙壽帶〉、〈葡萄〉、〈桃樹棲鳩〉等。

1944 年　甲申　48歲

4月，獲准辭去國立藝專校長職務。任中央大學藝術系專職教授。參加中華全國美術會第六屆理事會，當選為常務理事。作品參加第三屆全國美展。在重慶舉辦第二次「陳之佛國畫展」。

創作工筆花鳥畫作品〈鷦鷯一枝〉、〈鷹雀圖〉、〈禾〉、〈月夜雙棲〉、〈春〉、〈梨花芍藥〉、〈群棲〉、〈白鷺〉、〈寒梅凍雀〉、〈群鴿圖〉、〈白梅〉、〈仿宋小雀〉等。

1945 年　乙酉　49歲

9月，慶五十壽辰。

12月，在成都舉辦第三次「陳之佛國畫展」。

撰寫〈東方美術史〉、〈中國畫學〉、〈讀書隨筆〉等文章，創作〈桐蔭哺雛〉、〈秋禾新雛〉、〈荔枝白鸚鵡〉、〈桐枝小鳥〉、〈茶梅壽帶〉、〈梅花雙鴿〉、〈雪夜雙棲〉、〈梅雀山茶〉、〈山茶鸚鵡〉、〈白梅水仙〉等工筆花鳥畫。

1946 年　丙戌　50歲

1月，中華全國文藝作家協會成立，被選為理事。

在南京舉辦「徐悲鴻、陳之佛、呂斯百、秦宣夫、傅抱石聯合畫展」。

發表〈人類的心靈需要滋補了〉、〈美與道德、科學

及體育〉等文章，創作〈蕉蔭雙鵝〉、〈瓜花紡織娘〉、〈竹林群雀〉、〈梅花鸚鵡〉、〈秋荷雙燕〉、〈榴花鳴蟬〉、〈紫薇蜜蜂〉、〈秋海棠〉、〈石榴小鳥〉、〈虞美人蝴蝶〉、〈野薔薇螳螂〉、〈梅花群雀〉、〈冷艷〉、〈梅〉、〈荷花蜻蜓〉、〈竹叢群雀〉、〈初放〉、〈山茶花〉、〈櫻花雙雀〉等工筆花鳥畫。

1947 年　丁亥　51歲

2月，任《中國雜誌》編委。6月，任郵電總局美術顧問。8月，任聯合國教育、科學、文化組織中國委員會委員，兼藝術組專門委員。年底任中央大學藝術系主任。發表〈藝術對於人生的眞諦〉、〈工藝美術問題〉、〈談美育〉、〈美育在教育上的價值〉、〈參觀新疆地毯展覽後的意見〉等文章。爲《學識雜誌》、《中國雜誌》等刊物作封面裝幀設計。

創作〈老梅〉、〈月雁〉、〈寒月孤雁〉、〈東籬秋色〉、〈秋菊白雞〉、〈雪雁〉、〈秋江雙雁〉、〈浴雁〉、〈寒汀孤雁〉、〈桃花春禽〉、〈海棠繡眼〉、〈秋風吹冷艷〉、〈睡鵲〉、〈梅鴿圖〉、〈紅梅壽帶〉、〈梅雀迎春〉、〈櫻花黃雀〉、〈榴花小鳥〉、〈梅花初放〉、〈薔薇麻雀〉等。

1948 年　戊子　52歲

3月，任中華全國美術會常務理事。10月，避居上海。作裝飾畫〈希望〉、〈流型剪彩〉等，作工筆花鳥畫〈秋塘露冷〉、〈荷花〉、〈芙蓉黃蜂〉、〈榴花新雛〉、〈鵪鶉〉、〈雪裡鴛鴦〉、〈蘆雁〉、〈蘆花雙雁〉、〈白芙蓉〉、〈玉蘭臘嘴〉、〈竹雀〉、〈薔薇雙雞〉、〈荔枝白鴿〉、〈綠竹群雀〉、〈寒

月雙棲〉等。

1949 年　己丑　53歲

3月，返南京中央大學任教。

5月，送次子陳家玄參軍。

8月，中央大學改名南京大學，受聘為藝術系教授。

創作〈梅花白鷹〉、〈檀香梅〉、〈白翎朱實〉、〈白鷹〉、〈素梅〉、〈啼鳥寒枝〉、〈春晴聚禽〉、〈春寒〉、〈飛鳥迎春〉。

1950 年　庚寅　54歲

5月，作品參加南京市第一屆美展。

創作〈號召家庭婦女走向社會〉宣傳畫一幅，作花鳥畫〈梅樹棲鳩〉。

1951 年　辛卯　55歲

1月，作品參加南京市第二屆美展。

7月，送幼子陳家宇參加「抗美援朝」。

編輯出版《應用美術圖案篇》、《應用美術人物篇》，發表《中國圖案》一書序言，作〈碧桃臘嘴〉花鳥一幅。

1952 年　壬辰　56歲

7月，任南京師範學院美術系教授。

8月，參加中國民主同盟。

編寫《新圖案教材》，創作〈初夏風光〉、〈鬥雀〉、〈荷花白鷺〉、〈桐枝棲鳩〉、〈槐蔭雙鳩〉、〈文貓伺蝶〉、〈秋荷白鷺〉、〈豆花貓蝶〉、〈寒雀〉、〈槐蔭棲鳩〉等。

1953 年　癸巳　57歲

9月，作品〈和平之春〉、〈秋荷〉參加第一屆全國國畫展。去北京參觀展覽並探望老友徐悲鴻。

9月出席全國第二次文學藝術工作者代表大會。編著
《中國圖案參考資料》出版，創作〈青松白雞〉、
〈紅柿小鳥〉、〈茶花綬帶〉、〈露冷風靜〉、〈秋
實引禽〉、〈和平之春〉等。

1954 年　甲午　58歲

任南京師範學院學術委員會委員。7月，當選爲江蘇省
人大代表。任南京云錦研究工作組組長。

制定編寫《中國工藝圖案》計畫，爲《河南文藝》作
封面設計，創作〈沙暖睡鴛鴦〉。

1955 年　乙未　59歲

出席江蘇省人代會，作「美術創作和工藝美術方面的
一些意見」發言。被評爲南京市先進工作者。

作品參加第二屆全國美展。創作〈荷花鴛鴦〉、〈薔
薇白雞〉、〈榴花小鳥〉、〈春塘乳鴨〉、〈春朝鳴
喜〉等。

1956 年　丙申　60歲

2月，獲江蘇省先進生產者光榮稱號。

6月，任南京師範學院美術系主任。7月，加入中國共
產黨。

9月，江蘇省美術館
舉辦「陳之佛收藏
近代名家作品展
覽」。

10月，任中國美術
家協會南京分會籌
備委員會副主任委
員。

11月，出席江蘇省

陳之佛像

1959年陳之佛與夫人
胡筠華在南京家中

第二次文代會，當選為副主席。

作品〈瑞雪兆豐年〉獲江蘇省近兩年來優秀作品一等獎。並參加第二屆全國國畫展覽。作品〈梅鶴〉、〈青松白雞〉參加江蘇省中國畫展覽。

撰寫〈人工織造的天上彩雲〉、〈中國歷代圖案的沿革〉、〈談談工藝遺產和對遺產的態度〉、〈進一步繁榮與提高美術創作〉等論文，並先後發表、創作〈荔枝壽帶〉、〈蕉蔭藏小鳥〉、〈海棠牡丹〉、〈碧桃八哥〉等工筆畫作品。

1957 年　丁酉　61歲

任江蘇省國畫院副主任委員。

發表〈滿懷喜悅談國畫〉、〈江蘇工藝美術當前極待解決的問題〉、〈什麼叫美術工藝〉、〈錦緞圖案的繼承傳統問題〉等文章。創作〈鶴壽圖〉、〈芙蓉幽禽〉、〈海棠壽帶〉、〈花蔭覓食〉、〈芙蓉翠鳥〉、〈山茶梅花〉等，為《雨花》、《文藝月報》作封面設計。

1958 年　戊戌　62歲

5月，出訪波蘭、匈牙利。

7月，受聘任南京藝術專科學校副校長。

9月，當選為江蘇省第二屆人大代表。

11月，主持北京人民大會堂江蘇廳的室內設計工作。作品〈櫻花小鳥〉參加在蘇聯舉辦的「社會主義國家造型藝術展覽」。發表〈關於花鳥畫〉、〈談宋元明清各時代的花鳥畫〉等論文。創作〈青松紅梅〉、〈櫻花小鳥〉、〈荷花鵁鶄〉、〈歲首點景〉、〈雙鴿〉、〈櫻花棲鳥〉等作品。

1959 年　己亥　63歲

2月，作品參加「江蘇省國畫展覽」。

8月，《陳之佛畫集》、《陳之佛畫選》由人民美術出版社出版。暑期完成巨幅工筆花鳥畫〈松齡鶴壽〉以及〈祖國萬歲〉、〈鳴喜圖〉等作品。江蘇電影製片廠攝製了創作情況。〈松齡鶴壽〉被蘇州刺繡研究所繡成雙面繡，佈置在北京人民大會堂江蘇廳。9月，赴北京出席中華人民共和國成立十周年慶祝大會。

1959年夏遊玄武湖

論文〈關於花鳥畫問題〉、〈花鳥畫的革新道路〉、〈為提高花鳥畫質量而努力〉、〈工藝美術設計問題〉、〈波蘭民間工藝美術〉等先後發表。創作〈初夏之晨〉、〈春色滿枝頭〉、〈牡丹群蝶〉、〈梅花小雀〉等。

1960 年　庚子　64歲

南京藝術專科學校改名為南京藝術學院，任副院長。被評為南京市先進工作者。

3月，江蘇省國畫院正式成立，任畫師兼副院長。

4月，出席江蘇省第三次文代會，當選為文聯副主席，江蘇省美術家協會副主席。

5月，獲「江蘇省社會主義建設先進工作者」稱號。

6月，出席全國文教群英大會。作品〈鳴喜圖〉參加全國美術展覽。

7月，去北京出席第三次全國文代會，同時出席中國美術家協會第二次代表大會，當選為理事。7月，舉辦「陳之佛花鳥畫展覽」，共展出作品八十件。編寫《古代波斯圖案》由上海人民美術出版社出版。創作〈歲首雙艷〉、〈和平之春〉（二稿）、〈紅梅白鸚鵡〉、〈飛雪迎春〉、〈春江水暖〉（二稿）、〈櫻花蘭雀〉、〈雪梟〉、〈秋艷〉、〈秋圃一角〉、

1960年6月於北京與
傅抱石、錢松嵒

〈辛夷桃花〉等作品。

1961 年　辛丑　65歲

應郵電部之約，設計「丹頂鶴」特種郵票一套，即
〈松濤立鶴〉、〈翠竹雙鶴〉、〈碧空翔鶴〉三枚。
後被評爲中華人民共和國建國三十年來最佳郵票。

5月，應文化部之約，赴北京主編高校教材《中國工藝
美術史綱》。6月，去北京出席「慶祝中國共產黨成立
四十周年大會」。

發表〈爲什麼要研究形式美〉、〈中國畫的「神似」
與「形似」問題〉、〈要深入研究工藝美術的特性〉
等論文。創作〈歲寒三友〉、〈梅鶴迎春〉、〈梅花
棲鳩〉、〈雙鶴〉、〈松濤鳴鶴〉等作品。

1962 年　壬寅　66歲

1月15日因病搶救無效，在南京逝世。葬於南京雨花台
望江礬墓地。

注：此年表主要參照陳之佛之女陳修範等編寫的年
譜，載《陳之佛文集》，江蘇美術出版社1996年9月
版，479～496頁。

附：主要參考文獻

· 李有光、陳修範編：《陳之佛文集》，江蘇美術出版
 社，1996年9月版。

· 李有光、陳修範編：《陳之佛研究》，江蘇美術出版
 社，1990年9月版。

· 《陳之佛畫集》，人民美術出版社，1959年版。

· 《陳之佛畫集》，上海人民美術出版社，江蘇人民出版
 社，1981年版。

· 《陳之佛畫選》，上海人民美術出版社，1982年版。

· 《陳之佛工筆花鳥畫集》，台灣藝術圖書公司，1982年版。

· 《陳之佛染織圖案》，上海人民美術出版社，1986年
 版。《陳之佛花鳥畫集》，江蘇美術出版社，1986年
 版。《陳之佛九十周年誕辰紀念集》（未出版，1986年9
 月印行）。

· 鄧白：〈陳之佛先生的工筆花鳥畫〉，載《美術》，
 1979年第6期。

· 謝海燕：〈陳之佛生平及花鳥畫藝術〉，載《南藝學
 報》，1979年11月。

· 張道一：〈陳之佛先生的圖案遺產〉，載《藝苑》，
 1982年第1期。

· 黃可：〈懷陳之佛及其裝幀藝術〉，載《讀書》，1982
 年10月。

· 喻繼高：〈陳之佛先生的工筆花鳥畫〉，載《中國
 畫》，1985年第1期。

· 黃鴻儀：〈陳之佛先生的開拓精神〉，載《美術》，
 1987年3月。

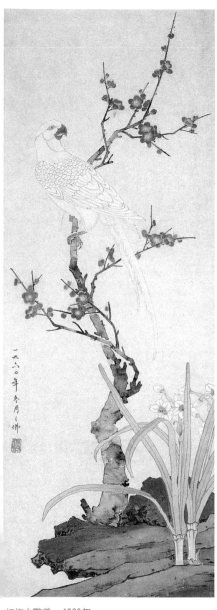

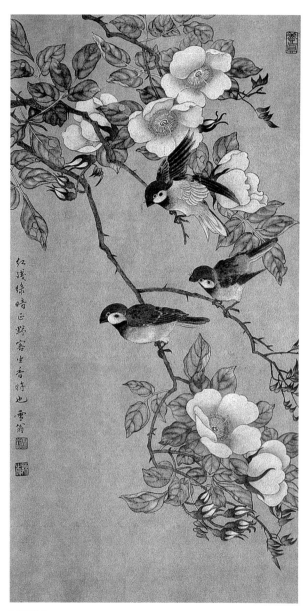

紅梅白鸚鵡　1960年

薔薇群雀

附：常用印

陳

雪翁

花開見佛

靜觀

雪翁畫記

心即是佛

仁者壽

養真

寄情

含和

附：主要傳世作品目錄

・此年表係陳之佛中國畫作品傳世紀年。因陳之佛為近現代畫家，相比於古代畫家，其作品不僅表現出量多且市場流通頻繁，更有大量私人收藏未能公佈的作品。此年表所列作品均出自正規出版物公布的藏品，遠不能代表陳之佛傳世作品全貌，僅供研究家參考。

國家圖書館出版品預行編目資料

陳之佛／陳傳席 顧平著，-- 初版。-- 台北市：
藝術家，2003（民 92）
面；公分──（中國名畫家全集，8）

ISBN 986-7957-57-1 （平裝）

1.陳之佛─傳記　2.陳之佛─學術思想─藝術
3.陳之佛─作品評論

940.9886　　　　　　　　　　　　92002654

中國名畫家全集〈8〉

陳之佛（CHEN ZHI-FO）

陳傳席、顧平／著

發 行 人　何政廣
主　　編　王庭玫
編　　輯　王雅玲、黃郁惠
美　　編　許志聖、游雅惠
出 版 者　藝術家出版社
　　　　　台北市重慶南路一段 147 號 6 樓
　　　　　T E L：(02)2371-9692～3
　　　　　F A X：(02)2331-7096
　　　　　郵政劃撥：01044798 號　藝術家雜誌社帳戶

總 經 銷　時報文化出版企業股份有限公司
　　　　　桃園縣龜山鄉萬壽路二段351號
　　　　　TEL：(02) 2306-6842

分　　社　台南市西門路一段 223 巷 10 弄 26 號
　　　　　T E L：(06)2617268
　　　　　F A X：(06)2637698
　　　　　台中縣潭子鄉大豐路二段 186 巷 6 弄 35 號
　　　　　T E L：(04)25340234
　　　　　F A X：(04)25331186

製版印刷　欣佑企業有限公司
初　　版　2003 年 3 月
定　　價　新臺幣 480 元

ISBN 986-7957-57-1